跟著義大利大師學水彩
花卉篇

U0064707

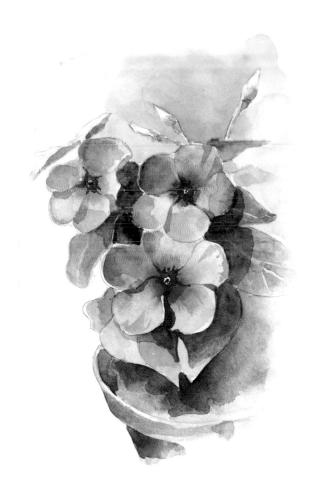

瓦萊里奧・利布拉拉托
塔琪安娜・拉波切娃　合著

國家圖書館出版品預行編目(CIP)資料

跟著義大利大師學水彩：花卉篇 / 瓦萊里奧・
利布拉拉托、塔琪安娜・拉波切娃合著；王
愛末譯. -- 新北市：北星圖書, 2016.11
　　面；　公分
　　ISBN 978-986-6399-44-2（平裝）

　　1.水彩畫2.花卉畫3.繪畫技法

948.4　　　　　　　　　　105008125

跟著義大利大師學水彩：花卉篇

作　　者 / 瓦萊里奧・利布拉拉托、塔琪安娜・拉波切娃合著
譯　　者 / 王愛末
校　　審 / 林冠霈
發 行 人 / 陳偉祥
發　　行 / 北星圖書事業股份有限公司
地　　址 / 新北市永和區中正路 458 號 B1
電　　話 / 886-2-29229000
傳　　真 / 886-2-29229041
網　　址 / www.nsbooks.com.tw
e - m a i l / nsbook@nsbooks.com.tw
劃撥帳戶 / 北星文化事業有限公司
劃撥帳號 / 50042987
製版印刷 / 皇甫彩藝印刷股份有限公司
出 版 日 / 2016 年 11 月
I S B N / 978-986-6399-44-2
定　　價 / 299 元

本書如有缺頁或裝訂錯誤，請寄回更換。

目錄

前言　4

所有材料　7

・顏料　8

・畫筆　10

・畫紙　11

・鉛筆　11

・附加材料　12

繪製草圖　14

技巧與方法　19

・顏色的平塗和渲染　20

・重疊法　27

・露珠或水滴　30

一起作畫　32

・無背景的單花　33

罌粟花　33

鬱金香　37

長春花《日日春》　42

・有背景的構圖　50

洋甘菊　50

飄香藤　56

黃色繡球花　62

・使用遮蓋液（留白膠）畫花　66

仙人掌　66

鳶尾花　72

向日葵　80

後記　87

圖稿　88

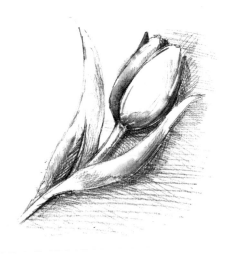

前言

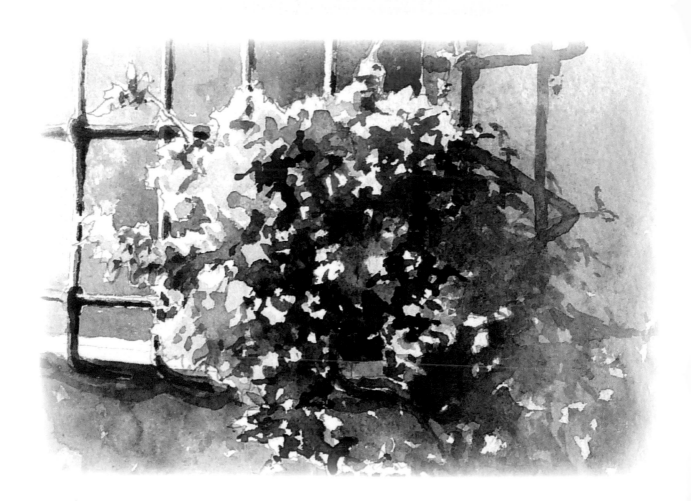

用水彩畫出來的花是如此的輕盈、明淨、鮮活，生動的像能隨風擺動！但是只要貼近畫作前仔細觀看，就能看得到畫紙的紋路和斑斑色塊，似乎魔法且不可能學會的？不，一切都非常簡單，只需要一點點耐性和熱情保證成功！

「花」永遠能吸引人們的注意力，花卉的圖案總會出現在室內裝飾、器皿和布匹的裝飾畫中。有趣的是用水彩畫花卉究竟是什麼時候出現的？它們首次的出現，可能是在幾世紀前的醫學、植物學及其他類的百科全書中，當時為花卉的主題確立了一

個名稱，叫做「植物學」或「植物風格」，這種技巧需要非常細緻精巧的研究莖和花瓣上的所有細目、每一道紋理。繪製方法先用墨水和羽毛筆完成精細的輪廓圖，接著再塗上非常柔和、細緻的色彩。

1844年俄羅斯出版了一本植物圖書－彼得・巴利索夫的《東西伯利亞的花束》。這些水彩畫非常漂亮，詳盡地描繪了所有花卉的結構，但這些畫僅只是植物圖書的插圖，而插畫和創作作品的差別究竟在哪裡？在創作的構圖重點不僅是表達結構和顏

色，更是情緒及當下花朵與大自然的狀態，表現出
葉子在風中的擺動及溫暖的陽光，沒有必要仔細地
描繪每片花瓣和每根細枝，有些東西可以在某種程
度上就「消失」。在陰影中或是明朗的雲彩中，技
巧性的在自然和優美之間捕捉微細的變化。別忘了
對水彩畫而言，顏色的運用是非常重要的。

一起從文字轉到實作吧！

所有材料

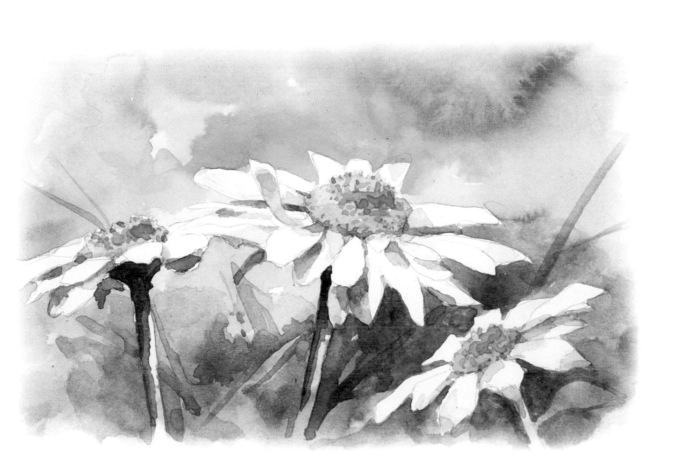

顏料

水彩顏料通常是以盒裝12-36色販售，12色水彩僅適合小幅作品創作及草圖著色。對於一幅彩色寫生畫而言，最好擁有一套至少24色的顏料，若是打算畫白色或淡粉紅色的花，就需要許多其他的顏色和色調表達出陰影、亮點及反光。每一種植物都有其獨一無二的綠色，可以偏向黃色、赭色、紅色、深藍的色調，要想達到自然的手法，正確的調配顏色和色調是很重要的。

一起來配一套基本的24色。

1. 鎘檸檬黃
2. 鎘黃
3. 淡赭色
4. 土黃
5. 金黃色
6. 鎘橙
7. 赭石
8. 岱赭
9. 紅赭
10. 鮮紅
11. 茜草紅
12. 洋紅
13. 紫紅
14. 群青
15. 鈷藍
16. 天藍
17. 翡翠綠
18. 樹綠
19. 草綠
20. 生赭
21. 褐色
22. 焦赭
23. 黑赭
24. 黑

水彩技巧的基本特性是透明和輕盈，同時還有潔淨和顏色鮮豔。開始用水彩時要時時牢記顏料的特性並且讓顏料總是清澈的，為此就必須準備透明玻璃杯裝水才能隨時注意是否混沌，在作畫時也需時常更換。稠密厚實的顏料層在溼的狀態下即便看起來非常鮮艷，但乾燥之後就失去了色彩的飽和度並顯得暗沉又汙濁，對於花卉而言是無法容許的。想表達出鮮花的嬌嫩，唯一需要的就是透明清亮的色層。

畫筆

水彩畫筆必須是柔軟的，可以是天然的松鼠毛、馬毛或黃鼬毛，也可以是柔軟的合成毛。

準備幾枝2號到14號的圓頭筆，還要一對20號、30號、50號的平頭筆，畫筆號碼的選擇取決於畫的尺寸，葉子和花朵越大就需要越大的畫筆。

如何使用畫筆：

1.寬平頭畫筆適用於大面積的塗刷，例如花朵周圍的底色或是用來潤溼整張畫紙，如果想用渲染手法，平頭畫筆輕易就能打溼整張畫紙。只要把畫筆沾滿水，在小水杯邊緣稍微刮除多餘的水，輕輕地以水平刷法沿著畫紙由上而下塗刷，如此一來就會有一張均勻溼潤的畫紙。

2.中等尺寸的畫要用圓頭畫筆完成主要的畫作。溼筆沾上顏料以筆尖輕觸畫紙，顏料會沿著溼紙擴散開來，同時又不會留下刷痕。畫筆以最小的角度緊貼著畫紙，做出數個不同顏色的點，就會看到漂亮又想像不到的顏料擴散及混合，這種方法可以用來畫花朵的個別部分及畫出重疊的透明塗層。

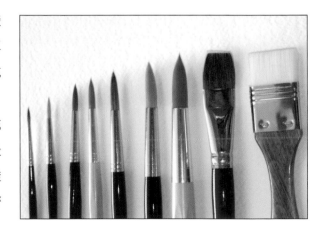

小百科：如同《跟著義大利大師學水彩－基礎篇》書中所寫的，把顏色塗在已經乾透的顏色上稱為重疊法。所有的層次都要是清澈明顯的，好讓底下的色彩層次都能看到。

對於細節的清晰描繪，像是葉片上的脈絡或花瓣上的紋理，則用細的圓頭畫筆，必須用畫筆的最尖端才能留下纖細又工整的線條，如果顏色已乾透可以把手放在畫上或者用小指頭支撐，切記不可擠壓畫筆。

畫紙

　　細心的挑選畫紙。水彩紙有單張也有膠裝固定的畫冊，紙越厚其磅數就越高。使用畫冊作畫是最為方便，全部紙張都沿著邊緣膠裝成冊，這樣的畫冊適合在戶外寫生用。

　　水彩畫紙的質感有平滑也有粗面，畫作的類別需考慮挑選哪種紙，如精細描繪葉子和花卉的作品，最好選擇小尺寸且比較平滑的畫紙才不會因紙面粗糙而使人把注意力從畫作中移開，更不會讓畫作效果變差。

鉛筆

　　準確的鉛筆稿很重要，可避免上色後造成形態和尺寸的不對應。花朵擁有非常複雜的結構，必須先仔細的研究然後再以細緻的線條描繪，備好鉛筆和橡皮，避免透過顏料層還看得到鉛筆線稿，所以應使用HB及2B鉛筆，削尖鉛筆留下纖細的線條，也可以使用水性色鉛筆為作品增添裝飾，但水性色鉛筆會被暈染並留下自己的色調，因此一開始就要想清楚該選甚麼顏色。

附加材料

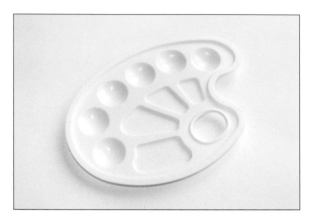

調色盤

適中的塑膠調色盤，上面有方形或圓形的凹洞，在凹洞中可輕易加水混合顏料調出各種色調。調色盤旁邊擺些小紙張可用來試顏色，由於花和葉子的顏色非常多樣性，因此要先在紙上檢視是否調出所需要的顏色。

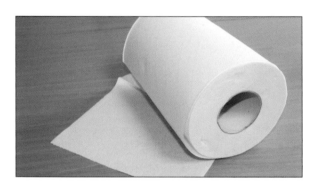

紙巾及棉花棒

紙巾或衛生紙方便做成小紙巾，如需在葉子或花瓣上創造出非常朦朧、細緻的色調變換時，可使用摺疊好幾層的衛生紙輕壓。棉花棒則適用於纖細精緻的修飾，不需擦掉多餘的顏料，只要輕輕地把棉花棒壓在顏料上，棉花就會吸取多餘的水分和顏色。

遮蓋液（留白膠）

留白膠使用在畫紙上保留一些造形不被顏料覆蓋。留白膠區隔並畫出花朵瑣碎的小細節，像是雄蕊或仙人掌的小刺，做法是在畫作的細節上塗一層留白膠讓它乾燥再作畫，畫作完成後可使用橡皮擦、豬皮膠或手指頭小心地清除留白膠。留白膠有裝在細長嘴的軟管販售，從軟管中擠出留白膠塗在事先畫好的畫作上，需要纖細的線條可以用牙籤，大的細節則比較適合用瓶裝的留白膠，使用畫筆塗在紙上，完成後要徹底將筆洗乾淨，以免殘留的膠乾燥使畫筆的細毛黏在一起。

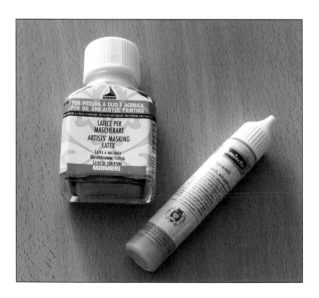

吹風機

　　當某部分需要快速乾燥時可利用吹風機吹乾，同樣也可用吹風機來「吹散」顏料，也就是借助熱空氣的流動為顏料增添出方向。

紙膠帶

　　紙膠帶可把水彩紙固定在畫板或硬紙板上，它能牢牢固定住畫紙並預防它在溼的情況下發生變形。

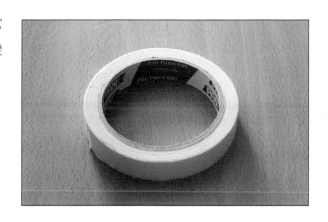

繪製草圖

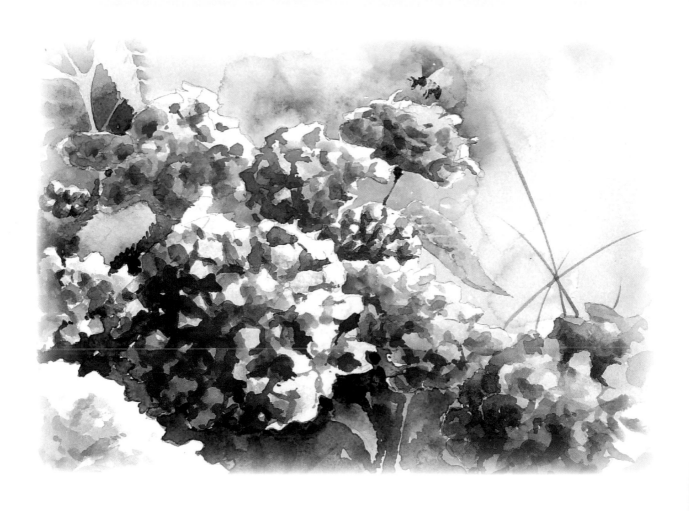

在開始畫水彩之前先練習用鉛筆畫葉子和花，這是練習掌握結構的主要步驟。對任何繪畫而言一張好的線稿或草圖是非常重要的，現在就從最簡單的葉子開始，若是眼前有一片真實的樺樹或菩提樹的葉子會更好。

此練習主要目的是要學會畫出邊緣相同及大小一樣的葉子。

1. 畫一條細直線，這是葉子的中軸及葉柄。留一小部份給葉柄標記葉子開始跟結束。

2. 在中軸線兩旁畫一些細線條，用來確定葉子的寬度以及大致的形狀，盡量讓中軸兩邊的葉身是一樣大小。

3. 可以利用小線條畫葉脈，從中軸向葉子邊緣畫出散開的葉脈。

讓葉子稍微複雜。將葉子往反方向稍微翻轉，像拿著葉柄的尾端且有一點兒彎曲。

1. 如同上面的步驟從中軸線開始畫，用中軸製造出葉子的彎曲和轉折，標記葉子的長度。

2. 沿著中軸兩邊標出葉子的寬度，讓葉子彎曲並有點翻轉，如此一來可看到葉片前面部分是完整的，另一半則只有部分且末端會變得比前面的部分更小更窄，因葉子末端在彎曲時有一小部分隱藏了起來。

3. 仔細把葉子的形狀描繪清晰。此時的中軸非常重要，因為它強調出葉子的彎曲並作為區隔兩個平面的分界，增添葉子的立體感。

現在以狹長的柳葉為例，仔細觀察彎曲成這樣的葉子及背面的紋路。

1. 中軸是任何葉子的骨架，畫一條折彎的線條，做個記號以區隔葉柄和葉身。

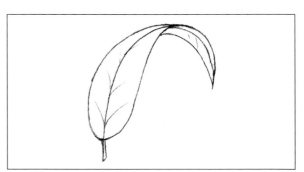

2. 沿著中軸的兩邊做些記號，當到達中軸彎曲的最高點時記號跟著往下做。

3. 仔細描繪葉子的形狀。最高點的外緣線及中軸像是交疊著，實際上外緣線是靠向中軸，而中軸則從下方偏離，描出葉柄及葉脈，葉子背面的葉脈方向也同樣強調出它的彎曲。

在了解清楚以葉子為例的簡單外形後，可以開始研究花了，有許多花瓣的花像是洋甘菊、非洲菊或向日葵必須從中央開始畫，首先畫一個略微凸起的中心，再如同像畫葉子般的畫法為它加上花瓣。鬱金香和玫瑰也是由一個點畫出來的簡單花瓣組成，因此要畫好這些花並不困難。然而也有些花的形狀像個小鐘，一起觀察花的結構吧！

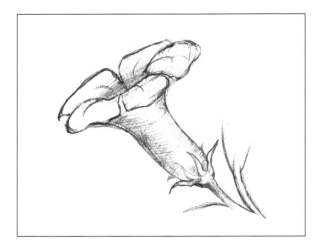

1. 畫出中軸線，想像一下這條線穿過花的中央遍及花的整個長度，中軸是一段線而花朵是一顆珠子，畫兩條與中軸垂直的線，有助於標記花朵基座的寬度和展開的最寬部分，沿著中軸的兩旁標記出寬度。

2. 畫出花朵的形狀。先為中軸增添第三條有標記出寬度的垂直線，如果仔細觀察花朵就會明瞭在體積上它是圓形的，越靠近底座圓圈的直徑就越小，依據透視法這些圓圈會變成橢圓形，因為不是從上方而是從側面看花，照著做好的記號描出橢圓形。

3. 用一條線條連接邊緣和頂部畫出花的形狀。

4. 將上部也就是最大的橢圓形分成五份，就能畫出花瓣的邊緣，它們應當是立體的，所以必須把邊緣畫成弧形，用橡皮擦掉圖畫上已不需要的線條免得妨礙形狀亦在花的底座畫出莖和小小的花萼。

5. 擦掉所有的結構線條後再把莖描繪清楚，利用每個花瓣的中軸線強調出花瓣從中間彎向邊緣的立體感，亦藉助陰影來凸顯花朵的內部深度和整體。

運用結構的基本原理，練習畫花和葉子的簡易草圖，以不同角度及不同的明暗度畫花，觀察花的構造、大小和形狀，畫草圖時可以把鉛筆技法與水彩結合起來。

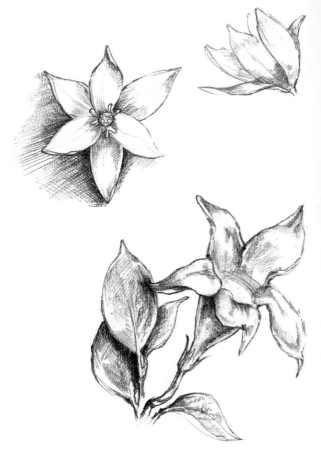

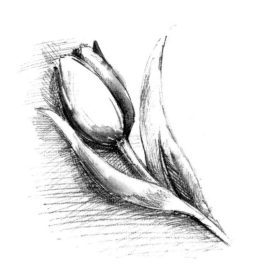

技巧與方法

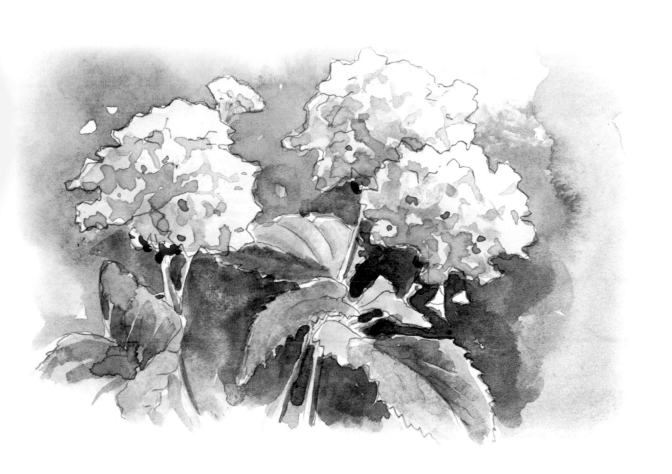

顏色的平塗和渲染

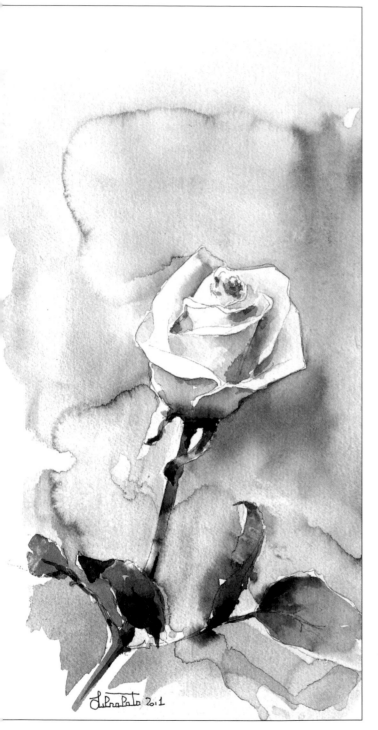

了解基本架構後可以開始大膽的上色，水彩需要有足夠的水，才會漫流並從一個顏色流向另一個顏色，創造出不同的色調。

仔細觀察這朵白玫瑰，這個作品幾乎是透明的，而且花朵看起來是如此輕盈。玫瑰花瓣是用多種顏色畫成的卻能清楚看出是朵白玫瑰，其運用明顯的對比色而不是單色的色階，並加強暗面色彩凸顯出花的立體感。

慢慢往下描繪莖的部份，有時消失不見幾乎被刷淡，有時又鮮明地顯露出來。葉子沒有清晰輪廓的邊緣，卻能輕易辨認出翻轉和彎曲的形狀。所有細微差別都能由顏色分辨，這幅畫作的顏色並不鮮豔，相反地卻是非常柔和又有延展性，此作品的奧秘究竟是什麼？這朵玫瑰並沒有畫得很清楚，卻能看得到它所有葉子和花瓣，花朵本身用五種顏色完成卻能清楚地意識出是朵白玫瑰。使用的繪畫技巧只是在溼紙上作畫，而整個秘密就在於色彩的隨意渲染。

現在要進行第一個練習，練習在紙上混色讓顏料相互渲染。

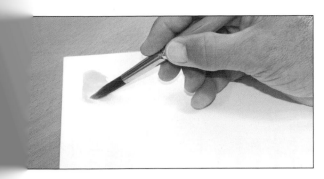

1. 用溼畫筆沾上黃色顏料後在紙上塗上色塊。

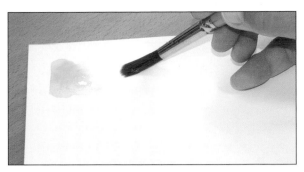

2. 用乾淨溼的畫筆將顏料暈開刷成條狀，如此一來就變成一小片由濃到淡的黃色長條。

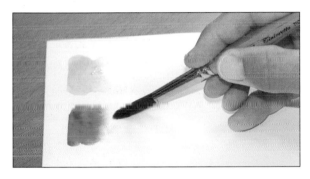

3. 以同樣方式再畫一道綠色長條，在條紋之間留下跟畫筆一樣寬度的距離。

4. 使用紅色顏料重複一樣的動作，動作要快免得顏料乾掉。

5. 將畫筆洗乾淨不殘留任何顏料後用清水塗刷色塊之間的條紋，水會因此混進顏料邊緣，稍微等待讓顏料流向潮溼的條紋上並開始混合，接著把紙的一邊稍微抬起讓顏料更快的漫流。

觀察顏料產生什麼樣有趣及不可預測的結果？用不同顏色及色調做些試驗會對日後的繪畫很有幫助。

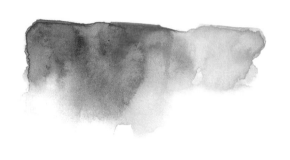 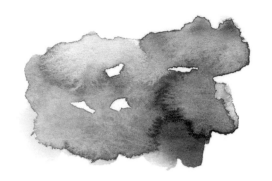

現在觀察顏色轉變的葉子上色範例，從最簡單的由一個顏色轉換到另一個顏色開始。要畫出這樣子的葉子可以利用上述的方法，亦即用水連結兩個顏色並混合在一起，也可以用重疊法也就是在一層顏色上面塗上另一個，底層一定要是比較淡的顏色。

1. 用鉛筆畫出葉子線稿後，仔細地塗上赭石和黃色顏料，水量要夠顏色才會輕柔、晶瑩。

2. 不用等顏料乾燥，在葉子的一端輕輕塗上幾筆深的綠色顏料，讓顏料隨意的混合與暈開。

3. 在葉子的兩邊添加一些相應的顏色，因上一層顏料尚未乾燥，所以任何顏色的增添或加強都要非常輕柔，使顏料非常和諧的溶入底層且看不到塗刷的痕跡。

開始增加複雜度並且改變上色方法，利用紅赭、赭石及綠色塗於葉子上，使三種顏色相互混合。

1. 畫好葉子輪廓後用水刷溼，再用紅赭從邊緣開始上色，但不用塗到中間，若中間部分有明顯筆觸就滴一滴水，顏料的邊緣就會被刷淡。

2. 在葉子相對的另一端塗上綠色並稍等後讓顏料在中間部分開始混合，切記不可讓顏料乾掉。

3. 在葉子的中間加上兩滴赭石，不需做任何塗刷的動作，只讓顏料從畫筆滴下就好，顏料會暈開並混合，不要移動畫紙直到顏料完全乾燥。

再詳細研究另一種技巧「在溼的紙上作畫」。利用同一系列色階的色調，使畫面顯得繽紛生動又有高技巧。

1. 用鉛筆畫好一片葉子輪廓後並刷水。注意在作畫時畫紙要一直保持溼潤的狀態，但水不可太多，從葉子的一端添加些許褐色，用筆尖在葉子邊緣輕觸上色不要塗刷。

2. 用另一種褐色輕觸葉子的上端讓顏料自行漫流，在最後的顏色加上去之前，要讓已經畫上去的色調混合在一起。

$3.$ 用畫筆輕觸畫紙數次使有顏料的水滴流動，接著稍微抬高紙的一邊讓黃色顏料往中間流，如此一來就會有非常漂亮的色彩轉變。

最後一個葉脈範例，將隨意渲染的顏料結合細緻的小細節。

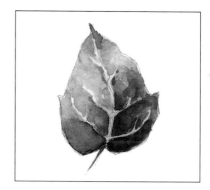

$1.$ 畫一片形狀比較複雜的葉子，用鉛筆的細線條標記出葉脈，以輕柔的半透明顏色塗滿整片葉子，不用擔心底色不均勻，加上幾層顏色就可稍微把它蓋掉，等顏料完全乾了後繼續下一步驟。

$2.$ 用更活潑的顏色仔細地塗滿整片葉子，留下葉脈不要上色，避開葉脈保持一樣的寬度是非常重要的。

$3.$ 不用等顏料乾，繼續修飾使葉子顏色複雜化，加幾滴更濃的褐色和綠色，這將使葉子的底部和尖端更飽和，再抬高畫紙的一邊讓顏料能隨意渲染和混合，將畫紙朝不同方向稍微晃動，顏料會因此而略為暈開並漫延的很漂亮。

完成兩種技巧的練習「在乾的和溼的紙上以重疊法作畫」。重疊法的色層必須是細緻、透明的，否則作品看起來會非常骯髒。

練習花瓣上的顏料渲染，觀察花朵的構造且盡可能輕柔地讓數種顏色渲染。

1. 用鉛筆畫幾個花瓣，在花瓣最上方仔細塗刷藍色顏料，再把畫筆洗乾淨不殘留任何顏料後從已上色的邊緣往花朵中間塗刷幾筆，此時顏料會稍微散開呈現平順的色調轉換。

2. 不用等到顏料乾燥即可用紫色顏料在沒有沾到顏色的乾淨區塊塗抹幾筆，紫色顏料會開始在溼的紙上隨意暈開，可藉抬起或轉動紙張來稍微調整暈開的動向，在達到想要的結果後將畫紙保持水平直到顏料完全乾透。

看過蝴蝶花白色線條的花瓣上有著多麼有趣的小圓點嗎？或是三色菫上多麼出奇不意的色彩轉換嗎？一起練習增添一點顏色，讓這些小圓點看起來不會像是黏在花瓣上面那樣粗糙，而是非常輕盈又渾然天成的。

1. 只畫部分的幾片花瓣，用乾淨的畫筆刷溼花朵的全部範圍，用筆尖塗些粉紅色在花瓣邊緣，畫上小點讓它們在溼紙上暈開，花朵會形成較輕盈的粉紅色調，而花瓣邊緣則是塗上較飽和的顏色。

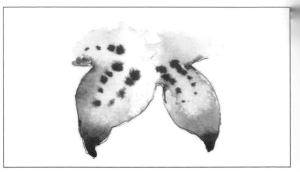

2. 不需等顏料乾燥繼續上色，在花朵中心附近添加一些黃色斑點，讓顏料隨意暈開並與粉紅色混合，也可以在花瓣尖端再塗些粉紅色加強顏色。

3. 最後步驟要在每一片花瓣上畫兩排細圓點，這個步驟是非常精細、重要的，在動手畫之前要先確認顏料層是否已差不多乾了，但畫紙仍需有些潮溼，用細的畫筆尖端輕觸把顏料弄成點狀，它們只會稍微暈開一點而仍保有柔和的邊緣，若是畫紙太過潮溼小細點就會變成大斑點暈滿花朵的一大部分。

　　現在知道基本方法了，一起練習範例《瓶花》。

　　《瓶花》利用重疊法在溼畫紙上完成，可以看到第一層顏料輕柔的暈開以及各種顏色相互混合在一起。當顏料尚未乾燥時在陰影的地方做些清楚的描繪和顏色的補強，最後幾筆纖細的綠色草莖和花朵的中心是畫在幾乎乾的紙上，在這幅水彩畫上沒有細節，但所有花朵都能揣摩出柔和手法，這是在溼紙上的特有畫法。

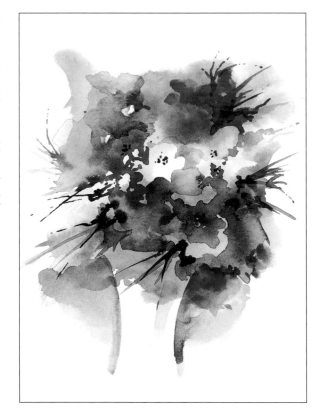

重疊法

　　這是連續塗畫色層的繪畫方法，可以加強顏色的飽和度也可做細節的描繪。重疊法要畫在乾的畫紙上，因為顏色不用混合在一起，只要層層堆疊創造出新的色調，類似頭紗或任何其他薄的、透明的紡織物，彼此相互堆疊創造出新的顏色。

　　畫一截有幾片葉子的樹枝，這裡將會使用七種顏色上色，先在紙上試試每種顏色，選出最合適的色調。

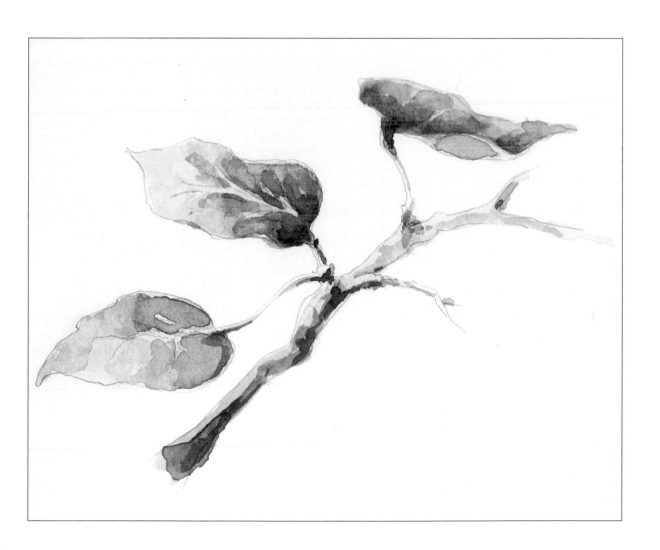

1. 用鉛筆畫一段有三片葉子的樹枝，葉脈和葉子的曲折用纖細線條畫出。

2. 在調色盤上把顏料跟水混合後調出輕盈透明的色調，用畫筆將顏料均勻塗滿葉子，但前提是每片葉子要用到不同的顏色，翻轉的葉子不需要上色暫時維持白色。

3. 跟葉子一樣用一層薄薄透明的褐色填滿樹枝，均勻地塗抹顏料並且把樹枝所有彎曲的地方都塗上顏色，不要留下白色大斑點。

4. 葉子乾燥後才可開始進行下一個色層，選擇比較生動活潑的色調畫在葉子靠近樹枝的部分，畫葉子時需避開淺的葉脈，第二層色調已經不需要塗的那麼均勻了，但別忘了需要利用其他顏色來畫。

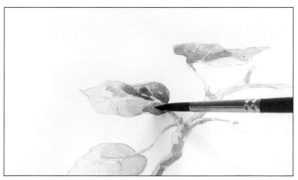

5. 等葉子乾燥時可先畫樹枝，用更生動的褐色沿著樹枝的一邊畫上長條的暗面凸顯出樹枝的立體感，也可塗點顏色在上層葉子的底部。

6. 回到葉子的部分，再度加深顏色並讓它複雜化，用平塗的方式上色能保留沿著邊緣的底層顏色，如此一來就給予葉子立體的樣子。

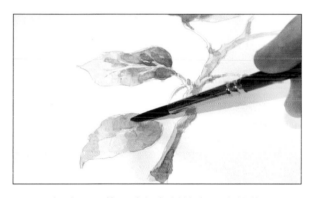

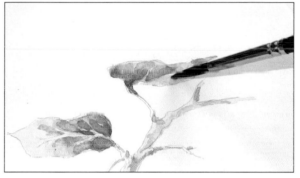

7. 加強下面葉子的顏色並讓它更複雜些，可用其他色調重疊畫出葉子的一部分。

8. 接著處理上層葉子保留的白色部分，塗上一層淡綠色使它有別於葉子的一般顏色，如此就能立即明瞭這是葉片的背面。

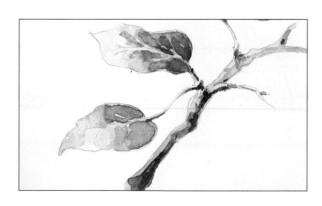

9. 再為樹枝加上小小、薄薄的幾筆，所有的細節描繪都應當在樹枝的暗面，也別忘記要把小樹枝及與葉子相連的地方顏色畫深些。

10. 最後為葉子畫上幾筆帶些淺藍色的暗面，葉子上出現輕巧冰冷的亮點為畫作增添生動鮮明感。最重要的是要及時停手不要畫出多餘的東西，在上層的葉子上塗一層分隔開彎曲葉緣的暗面，在中層的葉片上沿著下面的葉緣及葉柄旁畫一點淺色調，在底層葉子靠近樹枝附近塗上小小一筆暗面。

露珠或水滴

　　仔細研究也詳細觀察了水彩畫的各種不同方法和技巧，現在嘗試畫些小的但比較複雜的部分，例如葉子和花朵上的露珠或是水滴，首先仔細觀察照片並研究在葉子或花瓣表層上的水滴看起來究竟是什麼樣子。陽光穿透水照亮水滴內部，小小的影子勾勒出水滴的輪廓強調它的立體感，閃閃發光的亮點可以既像是在水滴底部，也可以像是在暗面的反光。

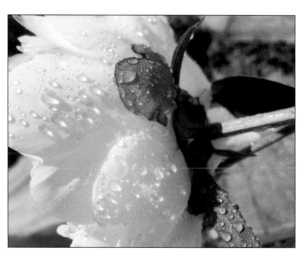

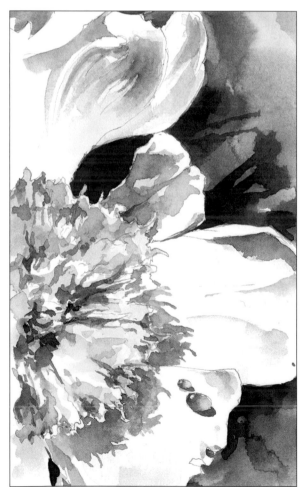

畫水滴。示範兩種顏色的呈現：葉子上的水滴和花瓣上的水滴。

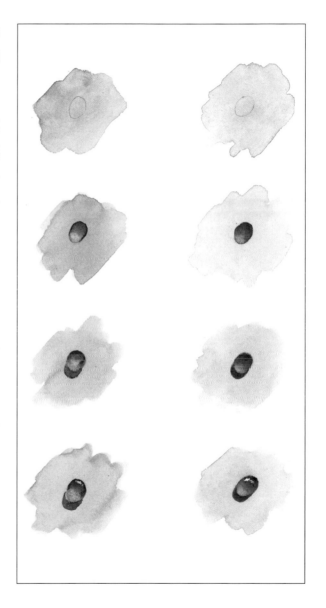

1. 用鉛筆畫水滴的輪廓，在紙上均勻的塗上綠色的葉子，鮮紅或橙黃的花瓣，再等顏料完全乾燥。

2. 用和底色相同的顏色塗抹水滴的一半，但要用比較活潑的色調，當顏料未乾時用乾淨溼的畫筆把水滴中央的顏料輕輕暈開，水滴內部就會有從飽和到透明、輕柔又溫和拖長的顏色，在進行下一步前要等顏料滲入畫紙並且乾燥。

3. 畫影子。要用跟畫水滴一樣的顏色、一樣的飽和度，在水滴的底部畫一個半圓，半圓的方向必須對應於水滴內部顏色拉長的方向，接著放置等待顏料乾燥。

4. 實際上水滴是畫好了，只剩下添加閃亮的光點，這可以用各種不同方法完成。例如用白色顏料或是白色廣告顏料在離水滴邊緣不遠、顏色較暗的地方，用最細的畫筆點個小圓點或小線條，也可以使用模型刀（裁紙刀），用刀尖仔細地畫出小細紋為發亮的斑點。

兩種示範中的水滴結構沒變，改變的只是顏色，水滴在哪兒就會帶到哪兒的色調，如果要畫好幾顆露珠，它們的影子必須要安置在完全一樣的方向，讓一切都顯得自然，這一點是非常重要的。

一起作畫

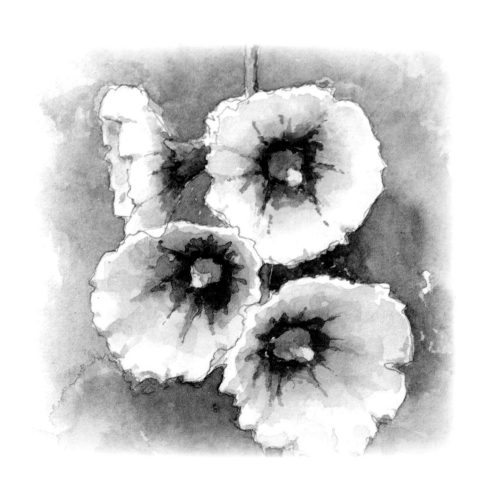

無背景的單花

換一個新的等級！準備畫花和整個構圖的畫作。先從單花開始再添加葉子、葉柄和背景的方式讓畫逐漸變得複雜，為清楚起見在面前放一束真花或者挑選合適花的照片。

罌粟花

畫罌粟花不會用到很多色調，將只用一種顏色做出濃淡變化，最適合的技法莫過於重疊法，表現出輕柔的層次感和色彩的複雜性。

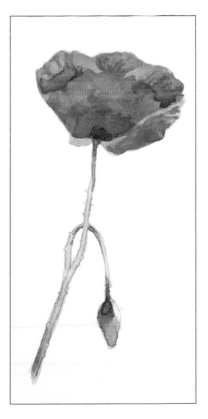

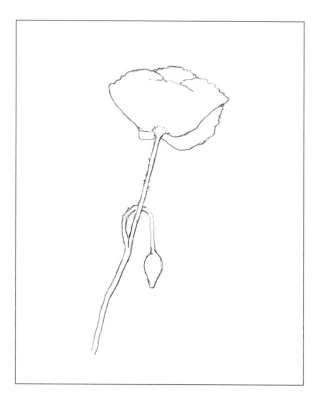

1. 畫鉛筆稿時線條盡量是以一筆完成，描繪清楚單獨的花瓣，且花的輪廓應該是非常簡略的、不鮮明的。

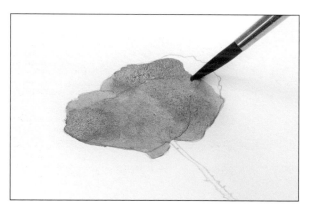

2. 調出罌粟花瓣的大紅色，把所有罌粟花瓣都均勻塗滿薄薄透明的一層，邊緣使用筆尖塗畫使之平滑均勻，以畫筆的側鋒塗刷剩餘的面積，接著等待顏料完全乾透。

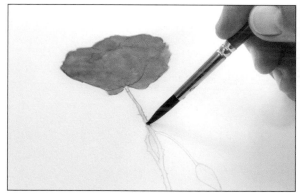

3. 等花瓣乾燥後就可開始畫花的莖幹，預先將深淺色調備好在調色盤上，由於要使用重疊法的技巧，所以別忘了第一層永遠是最淺的色調，這樣一來就可呈現出莖幹最明亮部分，為綠色的莖和花苞塗上一層均勻透明的顏色，同樣放置讓它乾燥。

4. 再回到花瓣上試著讓顏色複雜些,先仔細觀察罌粟花瓣,它們像絲絨一樣非常細緻,上面有許多纖細的摺線,每一道摺痕都讓色調變得更飽和,花瓣底部和中央的顏色較深,而沿著邊緣則幾乎是透明的。現在開始於中央花瓣塗上第二層,在花瓣下方及內部都為暗面,充分塗滿中央花瓣並且在相鄰的花瓣上輕輕添補數筆,把底層花瓣完全塗滿,只保留它的邊緣不塗刷。

5. 等花瓣乾燥後勾勒出莖的暗面部分。因為在花托下方的莖總是在陰影中,逐漸消失的影子不再完全覆蓋住莖且變得更細,只保留在莖的一面,以此強調它的立體。

6. 在莖轉向花苞的地方,讓花苞底部的顏色更加複雜,用乾淨的溼筆把上色的邊緣稍微刷淡些,讓顏色沿著莖稍微暈開且溫和的轉換,花苞底部的顏色要飽和些,並從這裡借助溼畫筆沿著整個蓓蕾拉長顏色,也可以用有顏料的筆尖以極輕的碰觸稍微加深蓓蕾底部的顏色。

7. 在莖上再添加一些顏色修飾暗面的部分,沿著莖的兩邊輕輕刷兩道以表現暗面,同樣要稍微加深莖底部的顏色。

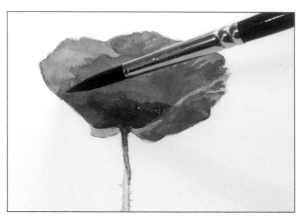

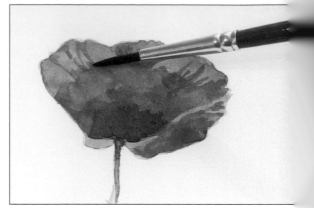

8. 再度回到花朵，現在不再是靠一層鮮紅色讓顏色複雜而是加入茜草紅，這種色調特別適用於暗面部分，輕柔又仔細地在中間花瓣的底部上色，必須讓這一層很清澈的呈現，沒有驟然分隔出來的邊，可用乾淨的溼筆稍微暈染開。

9. 用同樣的色調描繪其他花瓣上的皺摺，用筆尖畫出由花瓣中間往邊緣的線條，線條需向花瓣邊緣散開像扇子一樣，但也可以交叉，不用把它們畫得很直像用尺畫出來似的，這畢竟是花瓣上輕柔皺摺，皺摺可以在比較靠近花瓣中央部分形成暗面。

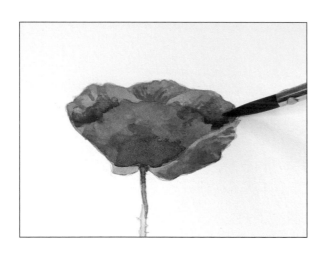

10. 最後的細線條能隔開花瓣，並且還能讓花托看起來更立體，需用茜草紅在較遠的花瓣畫出暗面部分，如此一來中央花瓣的邊緣就會「跳脫」整體突出到前方來，再稍微加強花朵底部以及與它相連的莖。

　　練習畫第一朵花後，應該對於畫花已經非常瞭解，重點是如何呈現花的配置，運用陰影正確的創作出整體的感覺，才能在畫作中展現出絢麗與生動。

鬱金香

在著手作畫前先仔細觀察鬱金香，鬱金花的花瓣平滑、厚實、有光澤，甚至可以看得見小的亮點和反射，而鬱金香的葉子沒有光澤卻有乳白的色調，也就是綠葉並不暗沉而是寧靜的幾乎是有點冷的色調，挑選出需要的顏色並在紙上檢視一下。

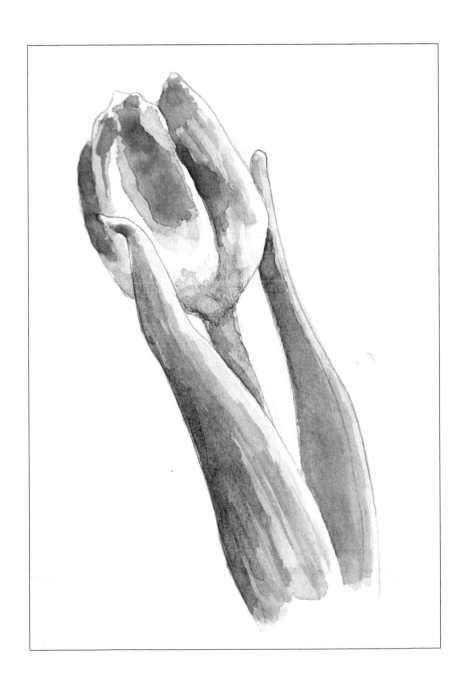

1. 畫出非常精細流暢的鉛筆稿，用細線標示出花瓣和彎折起來的葉子形狀。

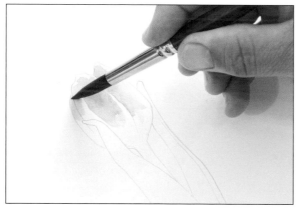

2. 從鬱金香花瓣開始畫，要用非常輕柔、明淨的筆觸，首先塗抹前面花瓣的中間，讓所有邊緣保持白色，需仔細輕輕塗抹其餘花瓣部分，位於第二層花瓣的交界處邊緣要均勻上色，才能區分前面的花瓣並呈現出立體感。

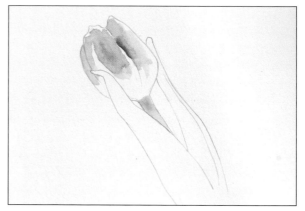

3. 用完全輕柔明淨的色調塗抹花朵的莖，色調應該是幾乎透明且平淡的，因為這是莖最淺及有光源照亮部分的顏色，盡量塗抹均勻再用筆尖使顏料散開。

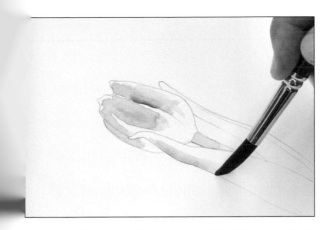

4. 用綠色塗抹葉子的中央，葉子彎折的部位要更精準些，而邊緣保留為白色，就像畫莖一樣仔細並均勻地為葉子上色，但有別於莖的是葉子的面積比較大，也因此可比較隨性的畫，以筆尖沿著葉子的輪廓由上往下塗刷。

5. 顏料未乾時就要結束畫葉子，用溼筆把已上色的邊緣暈開，並且把顏色從中央拉長到被保留為白色的邊緣，呈現出柔和的顏色層次及葉子的立體感。

6. 依序為第二片葉子上色，首先塗滿葉子，因為位在裡面且有部分位於暗面，故顏色要比較飽和。葉子外緣的細長條要用比較淺且較不飽和的色調來畫。

7. 為花托上色。是否注意到花托和莖相連部位的色調有多麼複雜？在黃色中加點綠色以減弱明亮度，用此色調塗刷花托和一小部分的莖。

8. 用紅色畫花瓣。在加深色調時,也連帶畫出葉子的質感,從暗面的部分開始,然後在花瓣中間部分增添顏色,需用筆尖筆觸才會更細緻、更整潔。

9. 在花托及莖的暗面加上帶點淺藍的色調,畫出區分花瓣的線條以及葉子的暗面,再用乾淨的溼筆略微刷淡剛塗色部分的邊緣。

10. 用碧綠色加強位在花托後方的葉子側面。在與花瓣相鄰的地方畫上主要色調,再逐漸把顏色向下拖長到整片葉子,葉子頂部將會呈現較飽和的顏色。

11. 加強第二片葉子。從葉子的彎處開始朝邊緣畫,此時僅加強中間就足夠,不需將顏料塗滿整片葉子。利用筆尖畫出細長條且不需要把筆觸的邊緣刷淡,如此一來將使葉子看起來更有質感。

12.

加強花托和莖上的影子。用帶點淺藍的綠色畫影子以營造出最自然的感覺，要畫出花和莖的接合處以及葉子投射在莖上的影子，也要在花瓣之間畫上影子，但不需要畫的跟花瓣等長，只要從花的底部到中央的區塊就夠了，遮住花瓣的葉子影子要畫的非常柔和不要有明顯筆觸，注意遮住花瓣的邊緣沒有影子。

13.

最後在鬱金香花瓣底部畫上黃色和黑色斑點，往往這種色調也會出現在花瓣的外部。花朵底部擁有非常複雜的色調，而現在要再度將它畫得複雜些，用筆尖及最少量的顏料畫出細小黃點並且重複數次，用重疊法使底層的色調變得複雜，將會得到一種非常有趣、帶有柔光效果的自然色調。

長春花《日日春》

　　長春花是一種開花灌木，它可以是園栽也可以是室內盆栽種植。如同一開始時講過的會逐步讓練習複雜化，從單花轉到有一些葉子、花和花苞的小灌木叢，接著畫出部份小花盆，在此項練習中不只用到重疊法和刷淡顏色，還會使用小紙巾擦拭，並預先挑選出合適的顏色並在紙上試色。

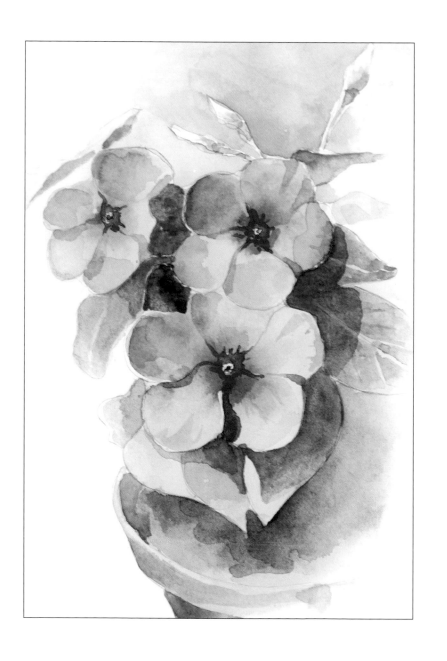

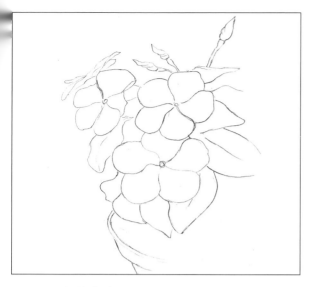

1. 用鉛筆畫出花、花苞、葉子和部分花盆的鉛筆稿，盡量不要破壞比例，葉子和花應該是要彼此相稱的，花盆可以不用完全畫出來，只要用兩條線呈現出它的部分輪廓即可。

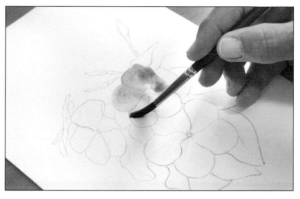

2. 首先在所有花朵的表面塗上均勻、薄薄的一層，為了方便上色可輕壓畫筆讓它可塗畫較大的面積。

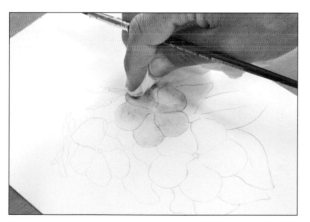

3. 使用紙巾輕拍花朵邊緣即呈現出非常柔和有質感的顏色層次。

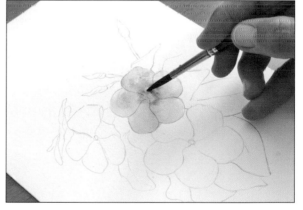

4. 加強花心周圍的顏色，筆尖以非常輕巧的觸碰將顏料塗成一些小圓點，由於第一層顏料尚未乾燥因此所有畫在上面的東西都會隨意的暈開，而且筆觸也不會留下清楚、均勻的痕跡。

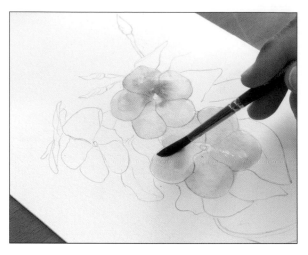 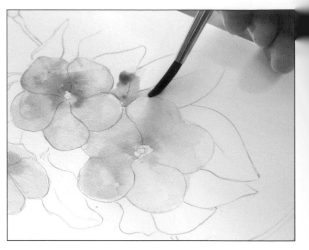

5. 以同樣手法將剩餘的花朵塗滿顏料，花苞也塗上均勻、透明的色層，放置等所有顏料完全乾透。

6. 用綠色均勻塗抹葉子。從靠近花朵的葉子邊緣開始上色，再將顏料暈開遍及到葉子的整個範圍，可以用有顏料的筆也可用乾淨的溼筆來完成這個部分。

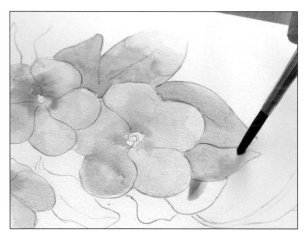 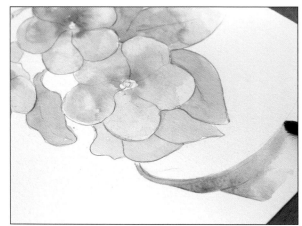

7. 以紙巾小心地吸掉葉子邊緣的顏料，將會和花瓣上的效果一樣，顏料將呈現柔和、有質感的漸層，陸續為所有的葉子上色。

8. 用幾筆寬的筆觸塗畫花盆的外部，先將花盆邊緣上色接著再往下稍微塗些顏料，為了不在停留過的地方留下刺眼的痕跡，要用乾淨的溼筆將顏料稍微刷淡。

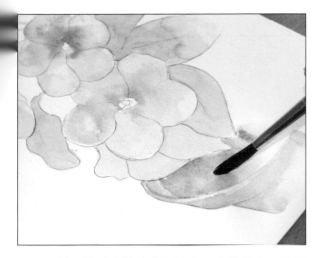

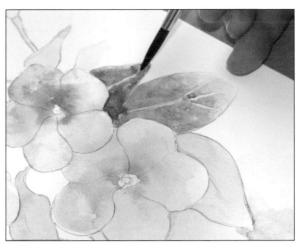

9. 以同樣手法將花盆裡面和泥土稍微畫上較深的顏色，刷淡邊緣讓畫作看起來不會是驟然中斷反而更加精緻。

10. 重新回到葉子，畫上綠色葉子但葉脈仍不上色，用筆尖或稍細的畫筆從花瓣邊緣的葉子開始上色且清楚描繪出葉脈。

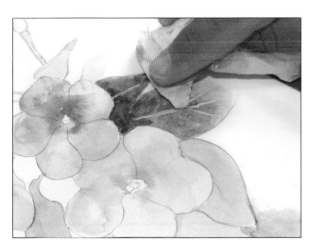

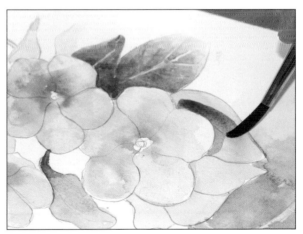

11. 不需要畫出葉子所有脈絡，只要畫幾道讓葉子質感能輕易看出、辨認就足夠，同樣要用小紙巾吸掉葉子邊緣的多餘顏色。

12. 依序為所有的葉子上色，由於光源緣故看到的葉子顏色各有不同，在亮的背景前，葉子暗面看起來較暗，調些較飽和的綠色均勻塗畫在所有葉子上。

13. 為了讓小花盆看起來很立體需畫上暗面，沿著花盆邊緣的內側塗畫一筆以強調出它的深度，而第二筆要畫在外側花盆厚度略低一些的地方使色調平衡。

14. 加強花盆內部的顏色。需要畫一小塊泥土，它既要能被看到同時又不會太引人注意，得使用重疊法完成。從葉子邊緣先塗上一層褐色顏料並將顏料稍微刷淡。

15. 不用等到顏料全乾，在最暗的地方也就是葉子下方添補幾筆深藍色，使顏料任意暈開並混合在一起，得到飽和較深的顏色。

16. 回到花朵中心附近做主要的塗畫或是點上大滴的顏色，仔細地用溼筆把顏料朝向花瓣邊緣暈開，需要時可用紙巾將多餘的顏料吸掉，依序完成其餘花朵後放置直到顏料完全乾燥。

17.

現在轉到影子的部分，長春花的構造非常有趣，花瓣好像有點扭轉，相對的影子也會有彎曲邊緣的樣子，用茜草紅畫影子並強調花瓣的邊緣，似乎把花瓣略微捲起並與底層分開。

18.

在花瓣邊緣略微彎曲處畫出非常輕柔模糊的暗面，最主要的是不要只在邊緣塗畫也要在淺的底色上留下細條紋，就跟葉子一樣並非所有的花瓣都被照亮，暗面也不可能是一樣的，有些花瓣完全在暗面中，有的則全在光亮中。別忘了花苞也是立體的，需沿著花苞的邊畫出暗面。

19.

花的中心是最耀眼的地方，需靠顏色強調這個深度，在花瓣底部塗上亮紅色及一些小皺摺和脈絡，用非常輕柔的力道及筆尖使線條纖細、整齊。

20.

加幾滴深藍顏料使花朵中心的色調複雜。用有鮮豔顏料的筆尖在紙上輕觸，顏色混合並任意量開創造出有趣的色調，此方法適合於大的細節或背景及花的中心。

21. 將花瓣邊緣稍微加暗些，但不用為所有花瓣添補顏色，只有在暗面的花瓣才需要，輕輕地把花瓣上的顏料刷淡使顏色呈現出透明層次感。

22. 在等花瓣乾燥時加強綠色部分，用細筆或是筆尖畫花苞的莖，只在暗面部分及和花瓣相接處加強顏色。

23. 部份葉子要在顏色上多樣化。調出淡黃綠色後再用細緻的重疊法塗畫到那些沒能被充分照亮的地方或是位在花朵中的葉子，邊緣要畫得比較淡，可利用紙巾或乾淨的溼筆暈開。

24. 部分影子位在花瓣下的明顯葉子上，為了讓影子看起來自然表達出花朵投射的輪廓需塗上深藍色，從花瓣邊緣開始仔細地畫上影子盡量不要留下間隙，否則會像是小洞般地顯露出來，暗面務必是冷色色調的，而被照亮的部分是暖色色調。

25.

花盆內部的葉子下方也同樣要加上淡藍色的影子。沿著已經畫過的泥土再畫上部分影子，更能強調出深度和立體。葉子附近的空白部分畫上淡藍色，才不會有畫作沒結束的感覺，用乾淨的溼筆塗刷畫紙後再加上一點顏料，讓邊緣柔和的暈開。

26.

這幅畫已接近完成，再仔細的檢視發現在花和葉子之間有明顯的淺綠色小洞，用筆尖沿著花瓣和葉子的輪廓上色遮住這些地方。

27.

修飾細節。花的中心除了明亮的圓之外有非常有趣的顏色，中央白色的小圓圈塗上小黑點，最好用纖細的畫筆，使細節的描繪能傳達出花的結構跟特色。

28.

花與葉子完成後就剩下背景，若畫的不是完整的構圖就沒必要畫背景。可上些淡淡的色調，稍微加強跟整合所有的葉子，因此先用溼筆把葉子跟花苞周圍的紙刷溼後上色，讓顏料暈開後稍微稀釋背景的邊緣避免和花之間有明顯的分隔，連接葉子及下方的淡藍色背景非常和諧，同時也為畫作增添了空間感和氣氛。

有背景的構圖

洋甘菊

　　現在試著畫類似單花的構圖，只是要改變作畫的步驟，從背景開始最後才畫花，對於畫白色或是非常淺色的花是非常方便的方法。一起畫洋甘菊吧！

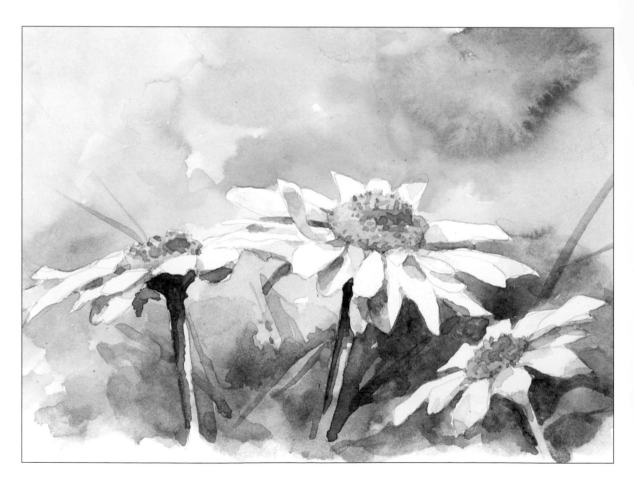

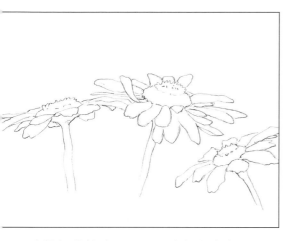

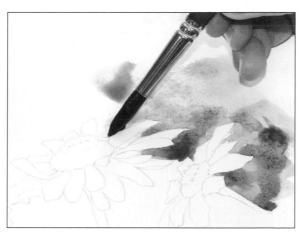

1. 準備好鉛筆稿，從不同的角度畫幾朵洋甘菊，用細線條畫出所有的花瓣和花中心的花蕊。

2. 開始塗刷背景，先在調色盤調出適當的色調且足夠的分量，用12號圓頭畫筆筆尖沿著莖跟花瓣的輪廓上色，接著要用較大的筆觸塗畫背景的部分。

3. 用深藍色畫背景的上層部分，任何色調都合適，重要的是從綠色到深藍色要柔和的轉換，因此不需等第一層綠色乾透就刷上深藍色，這樣一來顏色就會混合在一起，彼此漫流創造出非常自然的轉換。

4. 現在要從背景的上層部分移到另一個邊緣並稍微往下逐漸讓色調複雜。先用綠色塗畫再逐漸加進褐色，避免刺眼又反差大的斑點，最好多加些水讓顏料任意的暈開。

5. 將背景剩下的部分刷上濃稠的綠色，這樣就能從褐色轉換到最初的綠色。而中間那朵洋甘菊下方的背景部分用較深的顏色像是影子一樣。

6. 用較細的畫筆在洋甘菊的花蕊畫上預先調好的顏色，跟開始作畫時一樣，先畫出中心的輪廓後再為裡面上色。

7. 把紙巾摺疊幾次成一個小紙巾，仔細地沿著上層邊緣吸乾顏料，這樣就能獲得非常柔和的顏色。

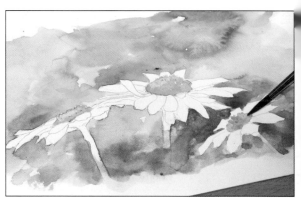

8. 依序畫出其他洋甘菊的花蕊顏色，盡量保持所有的花都是統一的色調。

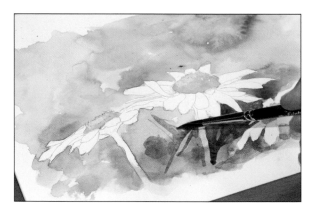

9. 塗上第二層背景，用比較濃稠的綠色畫花朵下方葉子和莖之間的影子。

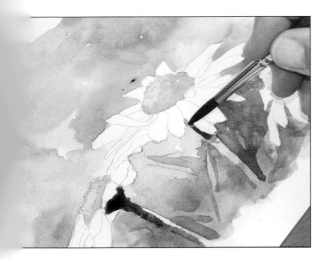

10. 用較細的畫筆筆尖仔細地畫洋甘菊的莖，但是要非常小心背景的色調跟莖的色調不應該是相同的，也就是背景較淡的地方莖就要畫得比較深，反之亦然。

11. 以非常輕盈、幾乎是透明的淡藍色塗畫位於上層花瓣影子中的洋甘菊花瓣。

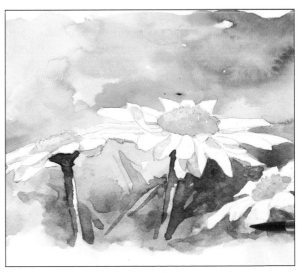

12. 可以讓花瓣的邊緣稍微再淡些、再更透明些，需用小紙巾吸取顏料且不能留下紙巾痕跡，要的是輕巧的色調層次。

13. 所有底層的花瓣都上色後就要把注意力轉到位於上層但往下彎曲的花瓣。用筆尖輕輕上色，再以紙巾稍微吸取多餘的顏料。

14. 花蕊一開始是塗滿顏色並表現出立體，現在則需處理微小的細節。花蕊是相當有特點的，用較深的顏色在中央部分上色再沿著邊緣畫些小圓點。

15. 依序修飾所有花的花蕊並等顏料乾透，再沿著花瓣底部的中心邊緣再添加一些綠色。

16. 用淡藍色稍微修飾位在影子中的花瓣邊緣，從花瓣底部朝邊緣畫些影子線條，注意影子線條長度較花瓣邊緣短。

17. 使洋甘菊花瓣多一點色調。仔細觀察白顏色的花瓣，它們不會是同一種類的白色，因為在白色上面可以清楚看到來自周圍的反射，將一些花瓣塗上黃橙色、粉紅色和淡紫色，顏色不可太刺眼需是清澈透明的。

18. 結束花瓣的細節修飾後，為使洋甘菊的花蕊暗面顏色變得更豐富，需再添加一些小圓點。

19. 再次修飾暗面部分，使暗面與被照亮的部位形成對比並強調出立體感。

20. 最後回到背景一開始的地方，稍微把背景底層的色調加強和多樣化，在莖上補些深綠色，還要畫些小草輕盈的小線條。

飄香藤（白色）

　　畫白色花是很複雜但又非常有趣的，練習表現反射、創造立體以及畫花的構造。利用上一件作品的步驟順序從背景開始，再次練習畫白色的花。

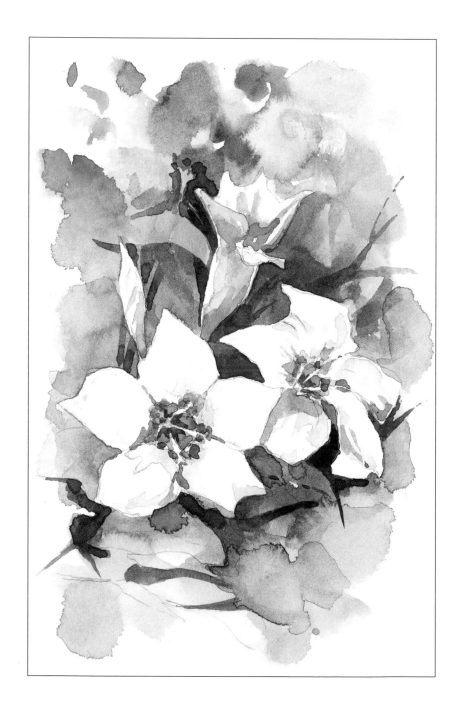

1. 完成花跟花苞的結構鉛筆稿，花朵中心則要用纖細的線條畫。

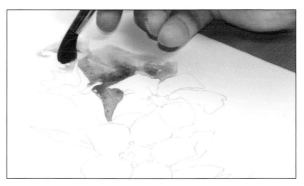

2. 從背景開始，先在調色盤上調出需要的色調，仔細用筆尖沿著輪廓將背景上色。

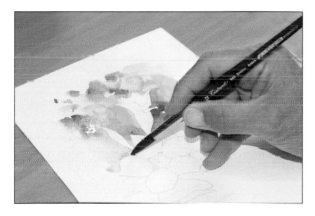

3. 帶進其他色調使背景逐漸複雜，讓顏料隨意暈開，且水份需足夠才看不到筆刷的痕跡，一張非比尋常的美麗圖畫即將出現。

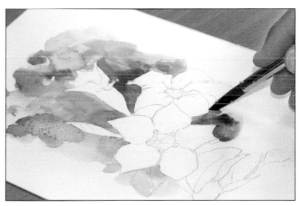

4. 沿著花的輪廓將背景以濃稠、飽和的色調上色，葉子也需填滿色調。

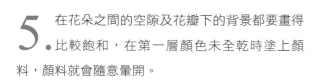

5. 在花朵之間的空隙及花瓣下的背景都要畫得比較飽和，在第一層顏色未全乾時塗上顏料，顏料就會隨意暈開。

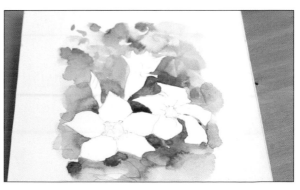

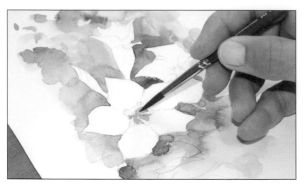 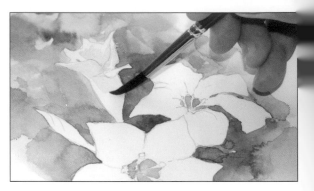

6. 用細筆均勻塗畫花朵中心。在調色盤上調好色調後並在另一張紙上檢視以確定色調。

7. 還沒綻放的花朵有著淡淡的粉紅色，塗上底色保留邊緣不上色稍後再畫。

8. 在花瓣底部凸起部分塗上粉紅色的冷色調，小心不要與花朵中心的色調混在一起，可以用細畫筆完成這個步驟。

9. 回到尚未綻放的花朵，用粉紅色的冷色調為花朵中央暗面上色，強調了它的立體感也表現出它的結構，接著再為花苞著色。

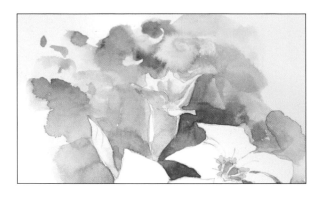

10. 將尚未綻放的花朵前面花瓣帶點淺藍色。先塗花瓣的上半部接著加些水並把畫紙稍微抬起，讓顏料能隨意地往下流並覆蓋過底下的色層。

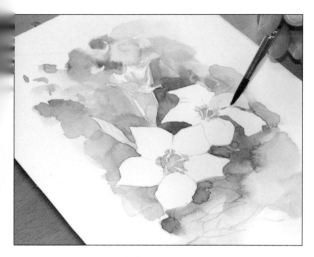

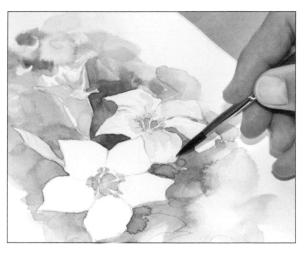

11. 沿著花瓣邊緣再上些顏色就能強調出花瓣的樣子。用淡藍色從花朵中心往邊緣的方向塗刷，再以小紙巾吸取多餘顏料製造出柔和的色彩。

12. 用非常小的筆觸強調花瓣的外緣，呈現彎曲的花瓣。

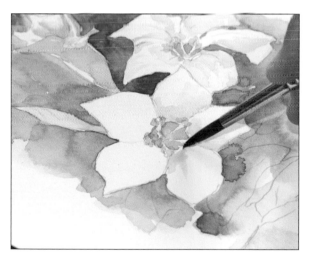

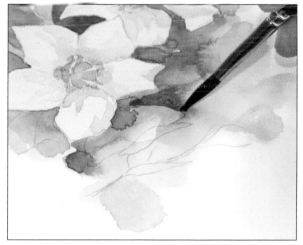

13. 飄香藤主要顏色是白的，花瓣色彩的多樣是由周圍反射的。針對這朵花要調配比較複雜的色調，從中心朝向邊緣修飾花瓣，以紙巾吸取多餘的顏料再補畫花瓣的外緣。

14. 在花朵逐漸乾燥時修飾背景及先前上色的葉子，用更深的綠色把葉子周圍的背景複雜化呈現出葉子的影子，使葉子向前突出，再用輕巧的筆觸在莖上畫上幾筆。

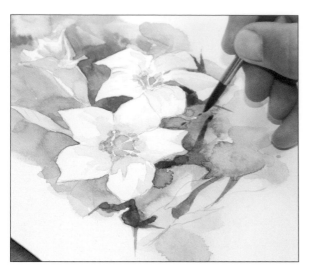

15. 在另一朵花的花瓣下方加些暗面，就好像底下有葉子或是莖。在背景上出現深綠色，花瓣就顯得突出並清晰的躍於前景中。

16. 勾勒出在花苞下方及一旁尚未綻放花朵的葉子和莖的輪廓，注意莖的顏色要暗而葉子則相反，加深葉子周圍的背景以凸顯出葉子。

17. 用細畫筆以非常輕柔的在尚未綻放的花朵下方塗刷幾筆，製造出花朵轉向前方並好像從深處看著前方。

18. 描繪暗面。使花苞底部的色彩更暗些，就能清楚看出花苞是位在花朵後方，再畫幾筆細斜紋像是花瓣螺旋狀捲起樣子，強調出它的立體感。

19. 將尚未綻放的花朵中心色調再稍微變暗些及複雜些。內部及深度位在暗面,但別忘記花朵是白色的,所以它的暗面部分也不可能是非常暗的。

20. 再次修飾花朵中心,露出於前面的花蕊顏色需要稍微深些,只需用筆尖輕觸畫些小圓點即可。

21. 最後畫上幾筆來區隔花瓣的纖細深藍線條,線條及影子強調的不僅是花瓣的形狀還有它們的潔白,小心地暈染花朵之間的影子,才不會看起來太過僵硬。

黃色繡球花

　　試著畫不是個別的花朵而是整個花序，繡球花的《圓頂帽》最適合這個練習，主要是要表達出花序的形狀和立體感並強調出個別的花朵。

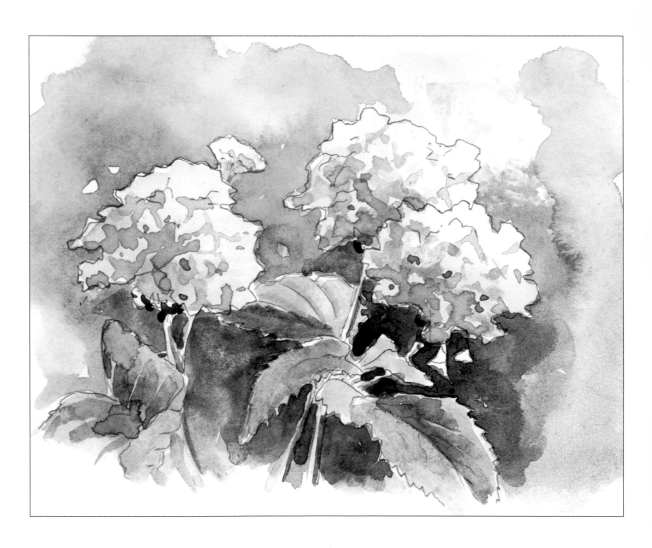

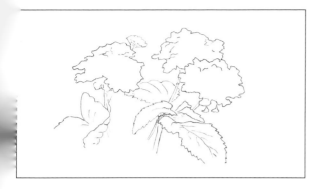

1. 用鉛筆畫出一條不中斷的線條完成花序的輪廓，但不需畫出單獨的花，別忘了畫上莖和葉子。

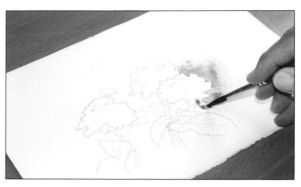

2. 從背景開始上色，在調色盤上調好綠色後以筆尖仔細地描畫葉子的輪廓，用大量水稀釋顏色塗畫整片背景。

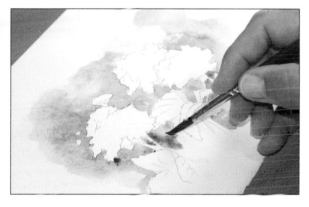

3. 要逐漸畫出顏色轉換。在背景尚未乾燥時需迅速地在背景上方加上淺藍色，使顏料暈開並混合在一起且完成整個背景。

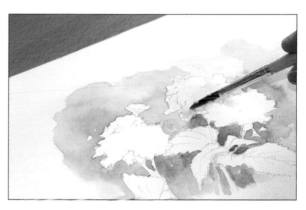

4. 用飽和的黃色塗滿整個花序，盡量把整個邊緣都均勻地塗上顏色。

5. 不需等顏料全乾用小紙巾吸取花序上方多餘的顏料以凸顯整團花的大小。

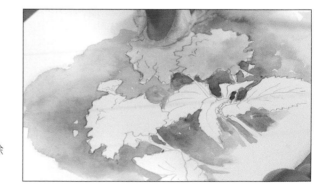

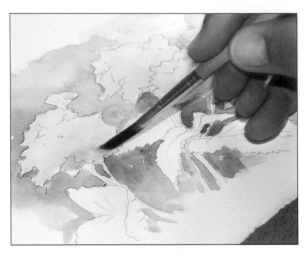

6. 修飾剩餘的花序。先上色再用小紙巾吸取花上方的顏料呈現出非常立體的花朵，就像是有光源來自上方一樣。

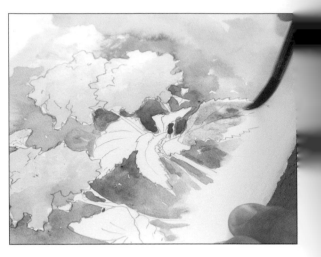

7. 在調色盤上加些黃色或淡黃色調配葉子的綠色，仔細且依序的為所有葉子塗上薄薄均勻的一層。

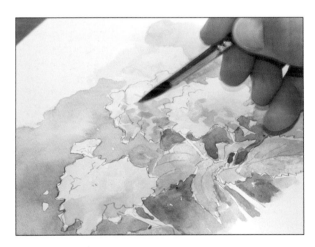

8. 第一層的花朵色層已經乾燥可繼續疊色。為了表達出花序中個別花朵的影子，又不破壞整體的形狀和立體感，用筆尖以不同的方向在花序的暗面刷上幾筆，也在有光照的部分畫上2-3道纖細的筆觸。

9. 將葉子周圍的背景複雜化，用飽和的綠色仔細描出葉子的輪廓後畫出影子，葉子自然就從背景「跳脫」出來。

10. 繡球花的葉子非常有質感和立體,為了傳達出與天然葉子的相似性,需要清楚描繪葉子的結構,用輕柔的筆觸在葉子上標示出脈絡,不需等顏料乾燥即可用小紙巾稍微吸取葉子的外緣顏料。

11. 用小筆觸勾勒出向前展開的葉子,筆觸的方向應該是要從中心朝向邊緣,為使邊緣看起來鮮明生動需以紙巾略微吸取些顏料,將會減弱顏色呈現色調的轉換,以同樣手法處理其餘的葉子。

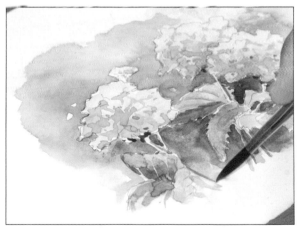

12. 在部份花朵的花心添加些許橙色小圓點使暗面色調複雜。

13. 莖的暗面要畫成綠色且有光照的地方要略帶黃色,色調應該與花序的顏色相同,但不是那麼飽和。為使莖看起來不那麼像是畫出來的,筆觸盡量不要太長、太均勻。

使用遮蓋液（留白膠）畫花

已經學習過留白膠的用法，現在更詳細的說明如何使用它，觀察它能達成什麼樣的效果。

仙人掌

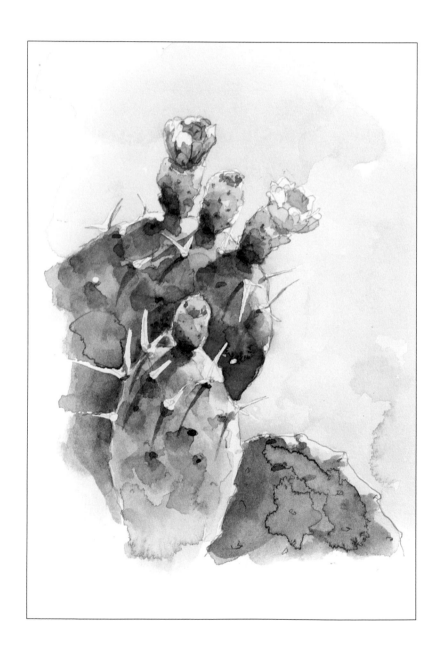

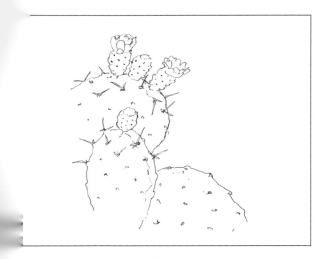

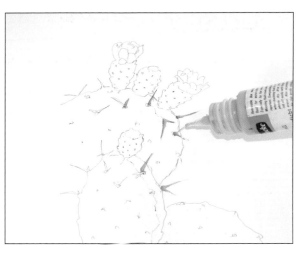

1.備好鉛筆稿。在前面的畫作中皆用一條細線或者只是極小的細線條畫微小的細節,但畫仙人掌有一特點,需將刺畫成可以看得到粗細的線條。

2.仙人掌刺的厚度要用有細嘴的軟管留白膠塗滿,小心擠出均勻的留白膠塗在花朵的邊緣後需放置等留白膠乾透。

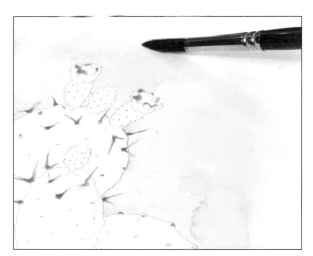

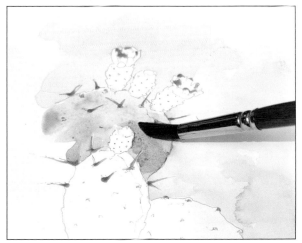

3.在仙人掌後面的背景塗上輕柔且透明的一層顏料,先在調色盤上稀釋顏料讓它充滿水份後上色,再滴水使之產生漂亮絢麗的暈痕。

4.調出適合仙人掌的色調後將位於後面的仙人掌用大圓頭筆均勻地上色,若要有均勻細緻的輪廓就用筆尖畫出仙人掌的邊緣。

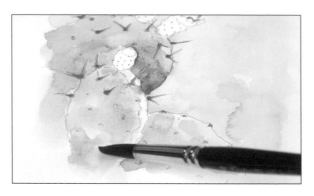

5. 在已上色的仙人掌基底顏色上，加些更溫暖的色調，並仔細的塗畫在前景的小仙人掌。

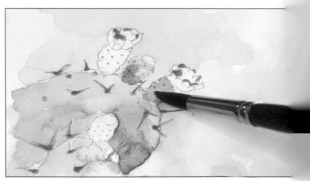

6. 花苞和仙人掌花的底部用較多的黃色來調色。在調色盤上調出需要的顏色並用細畫筆仔細為花苞上色。

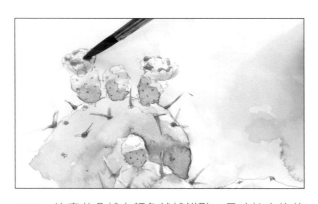

7. 注意花朵越大顏色就越鮮豔。尺寸較小的花朵塗上飽和的黃色，比較大的花朵則用橙色。

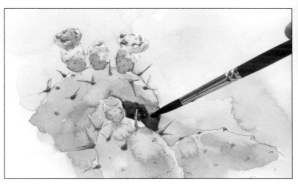

8. 修飾仙人掌的立體感。在小仙人掌的後面畫上比較飽和及濃稠的色層影子，這影子會在視覺上隔開仙人掌的一部分，並將小仙人掌推向前景。

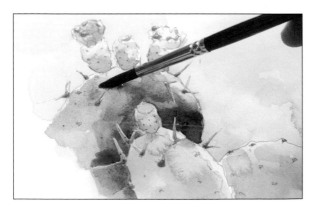

9. 用乾淨的溼筆暈染開大仙人掌上的暗面影子，利用水將其餘部分連結後產生出柔和的顏色。

10. 仙人掌的下層部分要用較冷的綠色，從前景開始上色並用溼筆逐漸暈染開顏色。

11. 稍等一下讓顏料滲入紙中，接著在上面滴乾淨的水滴，使顏料略為暈開產生暈痕，成功地強調出仙人掌的質感。

12. 將花苞底部的顏色變得複雜些。小筆觸能表達出立體並有影子的功用，用細筆塗畫顏料就不會畫出輪廓的邊緣外，最後再次在仙人掌的表面加幾滴水。

13. 使用吹風機烘乾斑點，小心絕對不可把顏料吹散到四面八方。

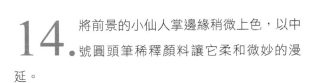

14. 將前景的小仙人掌邊緣稍微上色，以中號圓頭筆稀釋顏料讓它柔和微妙的漫延。

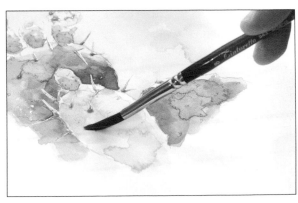

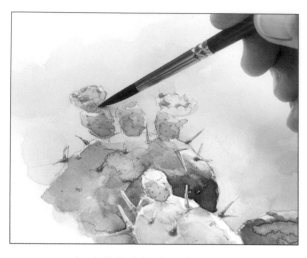

15. 加強花朵底部暗面的部分，正確的區隔暗面非常重要，要讓有光照花瓣的邊緣凸顯到前景。

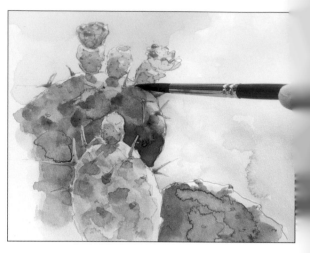

16. 在開始為結節上色前必須仔細觀察細節。仙人掌的表層覆蓋著小結節，必須借助顏色將它們呈現出來，調配暖色調的綠色加上大量黃色為所有結節上色。

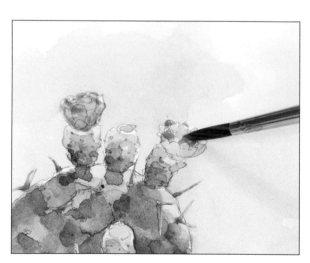

17. 花朵的內部要比較暗沉、比較飽和，且不需加深顏色，保持著花瓣邊緣的光照是很重要的。

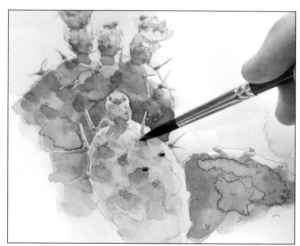

18. 沿著尚未綻放的花苞內緣，用褐色做非常細緻、隱約可見的細節，同時也在仙人掌表層應該長刺的地方畫上褐色圓點。

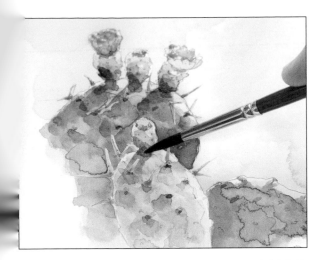

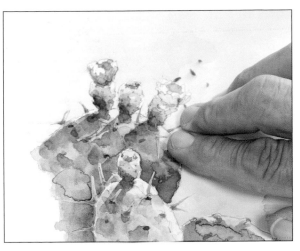

19. 畫影子。混合鈷藍和褐色調和出偏藍的色調,從花到仙人掌上畫出影子,注意影子是位在花苞底部。

20. 等待畫作完全乾透後再用吹風機烘乾,就可用手指或豬皮膠從乾的畫紙去除留白膠,留白膠在乾燥後會變成橡膠層,可以摳起一邊後再拉扯去除。

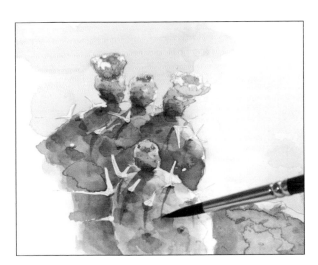

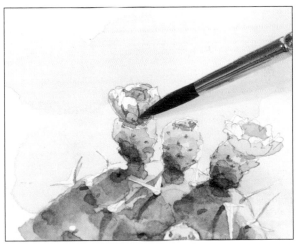

21. 去除留白膠後,用細畫筆描畫出刺的影子,注意所有影子需同一個方向。

22. 用細畫筆筆尖稍微再勾畫一些花瓣的輪廓,也要畫出花朵中央的幾片花瓣,依序完成其餘的花和花苞,別忘了保留花瓣的光照部分。

鳶尾花

　　在仙人掌上使用留白膠的目的是為了保留畫紙的底色，在創作鳶尾花時若要複雜化，需在已經塗過顏料的畫紙塗上留白膠。

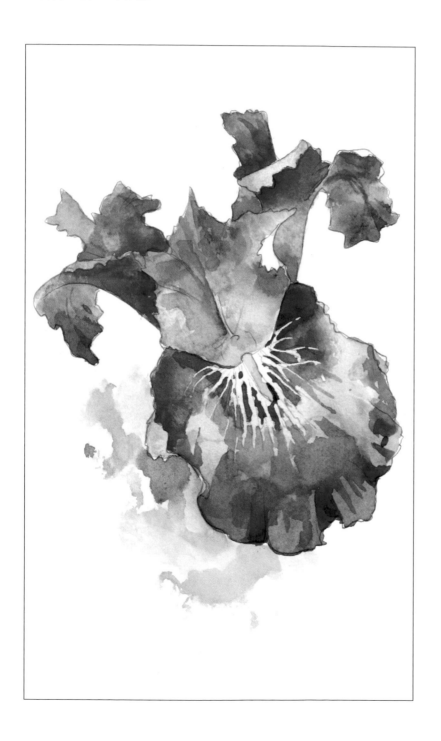

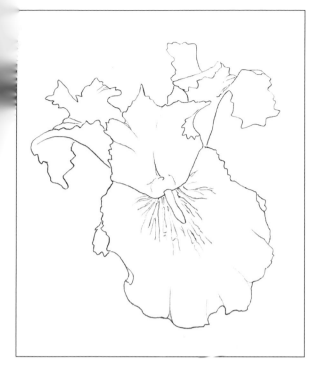

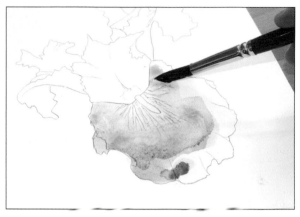

1. 畫鉛筆稿。花瓣的構造愈複雜就愈要細心的研究它，才能以一條細線條完成畫作，要標示出花瓣彎折的地方，也同樣是最有質感的部分。

2. 用淡紫色塗滿下層的花瓣，可在調色盤上調配好色調再到另一張紙上檢試，接著在調色盤裡稀釋需要的分量。

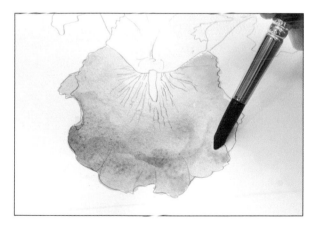

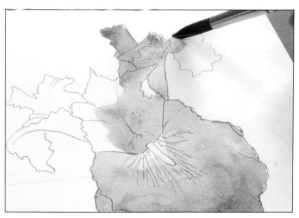

3. 花瓣的外緣要畫得稍微暗些，在第一層顏料未乾時就沿著邊再添加一些顏色，顏料會暈開並跟第一層混在一起得到溫和的層次。

4. 仔細並均勻地塗滿上層花瓣，要注意捲起來及被照亮的部分不需要上色。

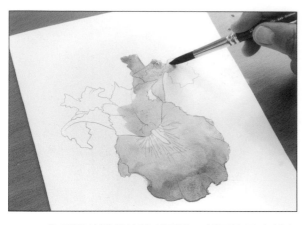

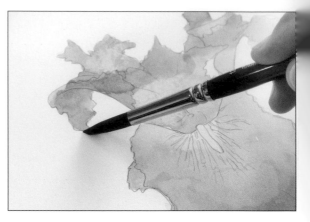

5. 為了讓花瓣細節清晰可見，就要使用小紙巾或棉花棒吸取多餘的顏料。

6. 繼續處理剩下的花瓣，用相同的色階不同的飽和度填滿整朵花。

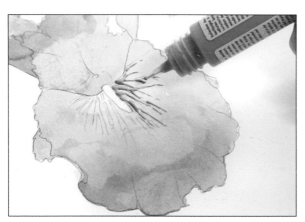

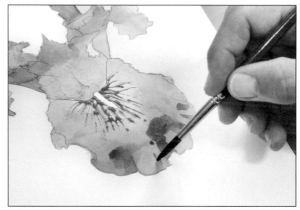

7. 在著手塗留白膠前需確認顏料已全乾，否則在去除塗在未乾背景上的留白膠時，會損壞畫作以及撕壞紙張的表面，畫紙若是乾的就可在下層花瓣依照鉛筆稿細心塗上留白膠。

8. 注意下層花瓣的邊緣是波浪形狀並形成小小的皺摺，畫上暗面使它們更明顯，仔細地用細畫筆為暗面中的細節均勻地塗上顏色，用乾淨的溼筆稍微暈染邊緣，對於暗面不一定要使用比第一層更深的顏色，因為暗面是畫在已經乾燥的紙上，所以能以重疊法表現，而顏色的複雜是取決於色層的數量。

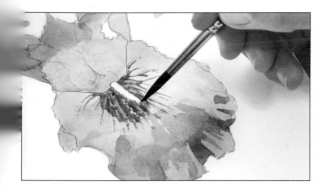

9. 用筆尖仔細地塗在花蕊周圍，可以用乾淨的濕筆把邊緣稍微暈開，讓顏色能夠溫和的往花瓣邊緣擴散。

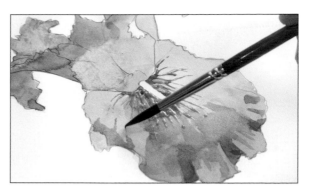

10. 在花瓣的頂部加上暗面時，要往花蕊的方向畫一些極細的線條，這樣就能再次強調出表面的質感。

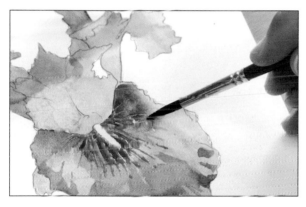

11. 在與上層花瓣接合的地方要比較暗，因為是上層花瓣的影子，這個影子要畫得非常柔和且溫暖，花瓣被照亮的部分具有冷的紫色色調，而影子的部分應該是暖色的。

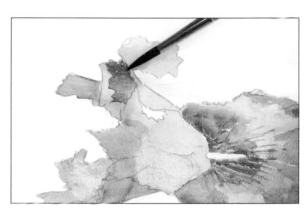

12. 用均勻的色層塗滿上層花瓣的暗面細節，以筆尖在已經上了色的表面描出輪廓後再塗畫暗面的部分。

13. 在花瓣彎折的摺痕邊緣上，任意的往同一方向塗刷一筆，再以小紙巾吸取多餘的顏料後就能呈現出顏色的漸層。

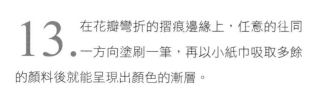

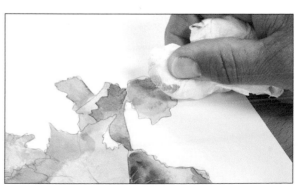

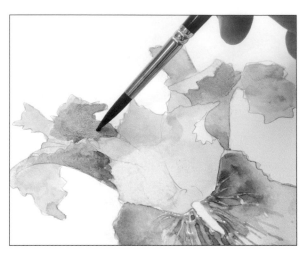

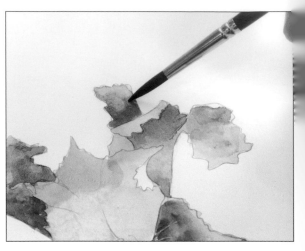

14. 仔細地把遠處花瓣內部的顏色加暗，因為這個部分是位在近處花瓣的影子中，它將有比較溫暖的色調，從中心往邊緣上色，邊緣可以用溼筆刷淡或用紙巾稍微吸取顏料。

15. 花瓣的這一小塊是在暗面，需用暖色調的紫色為它上色，從中心往邊緣上色再用溼筆把邊緣稍微刷淡。

16. 加強修飾彎折的花瓣並展露出背面的部分，由於都在暗面同時又有些彎曲，為了表達立體和彎折則只要為花瓣的一部分塗色，花瓣的末端要稍微塗上一些帶粉紅的紫色，再用乾淨的溼筆刷淡邊緣。

17. 第二片花瓣彎折的末端要畫得更粉紅些，但不是非常深只是要讓它跟第一片有些區隔，如果仔細觀察真花的花瓣，就會注意到它們全都有自己的色調，這是由於位在不同的平面上且光線從不同的角度照射在花瓣上所產生的結果。

18. 將上層花瓣中段的顏色複雜化，在花瓣向上翹的邊緣下方重疊塗刷一小片淺粉紅色的影子，同樣上面也要塗些淺粉紅色就能修飾出立體感。

19. 在這層花瓣的另外半邊也要稍微上色，從中央軸往邊緣的方向上色，還可以畫一些向邊緣擴散的小條紋表達出花瓣的質感。

20. 用細筆為在下層花瓣底部中央的小長條狀塗上溫暖明亮的黃色。

21. 在下層花瓣增添黃色小長條狀後，即為上層花瓣增添反光。任何明亮的顏色都會反射在另外一個表面上，花瓣也不例外，在調色盤上用水調和黃色顏料並在上層花瓣上刷幾筆後刷淡邊緣，讓黃顏色在上層花瓣上不會太突兀。

22. 仔細觀看畫作，主要的顏色都已完成，只剩下稍微修飾立體感和質感。從立體感開始，為了要讓花瓣的邊緣更明顯的捲起，加強花瓣下方的影子就會讓它們躍於前景中，用筆尖清楚描繪花瓣邊緣，再把顏色往下延伸。

23. 同樣地處理花瓣的另一個邊緣，畫在下方的影子不要過暗，但也不要有清楚的邊緣，仔細地刷淡邊緣或用紙巾稍微吸取顏料。

24. 花瓣小小折彎的邊緣也有皺摺和波浪，需借助影子將它們稍微標示出來，用細筆把花瓣上的凹陷處顏色加暗，並將它們朝向中央軸集中。

25. 同樣修飾另一片花瓣的尖端，用非常輕柔的重疊筆觸標示出影子，必須有明確方向的從邊緣往中間移動，在必要時可以稍微加強邊緣的顏色。

26. 多加修飾最遠處的花瓣，使前景的花瓣能突出於前，要加強在近處花瓣旁的影子，盡量用足夠的水量來畫，這樣影子才不會看起來是剛硬又成條狀的。

27. 等所有顏料乾透後才可以小心地去除掉留白膠。

28. 完成花朵。花瓣因為留白膠而漂亮的呈現出質感，影子則造就了立體感，為使畫作看起來更完美需再加上一些背景，用淺綠色為下層花瓣旁的葉子著色，上色前要先在調色盤上調出灰綠色並在紙上試色不要讓它太顯眼。

向日葵

　　在畫向日葵時就像前一幅作品一樣要在已經著色的畫紙塗上留白膠，使花朵最暗的地方保存小亮點。

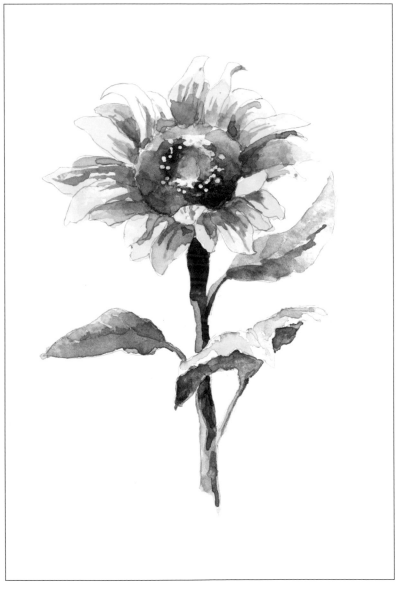

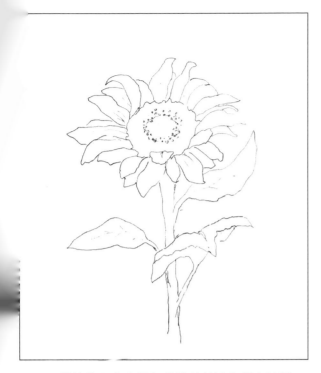

1. 鉛筆稿需非常精細的描繪花瓣和所有皺摺。

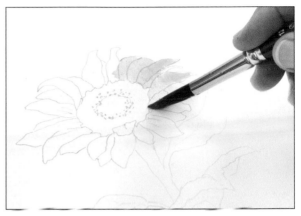

2. 需小心並均勻的用黃色塗畫花瓣的部分，在視覺上區隔出下半圈，盡量不要把顏料塗到花瓣的輪廓外。

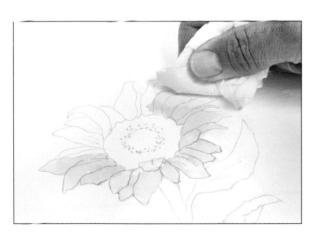

3. 不用等到顏料滲入紙中，用小紙巾小心吸取部分顏料就能做出溫和的顏色層次。

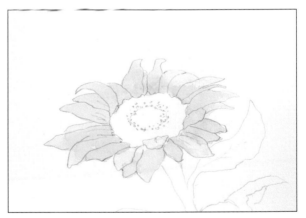

4. 為剩餘的花瓣上色，需仔細地用筆尖繞著花瓣的輪廓畫再將中間填滿。

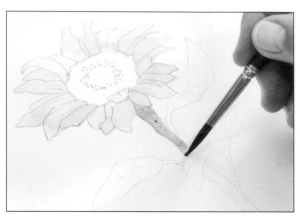 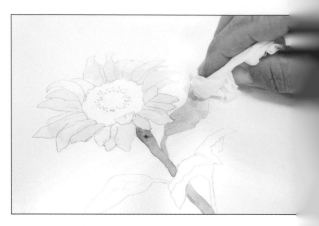

5. 調配複雜的淺棕綠色為莖上色。向日葵的莖是淺色而且長滿絨毛的，因此莖上面不可能有鮮艷的綠色顏料、飽和的影子和刺眼的亮光，因為全部都被絨毛緩和掉了，盡量調配出彷彿是灰塵的色調均勻地塗滿整個莖。

6. 莖要畫得自然，需讓顏料從莖漫流到葉子上，可以畫成稍冷些的綠色調，在顏料尚未乾時就用小紙巾吸取多餘顏料使葉子邊緣明亮，這個步驟要做得快又溫和才能得到流暢的顏色漸層。

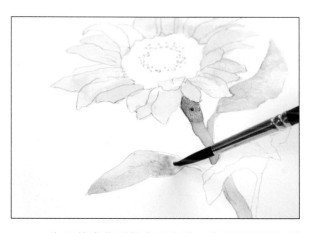 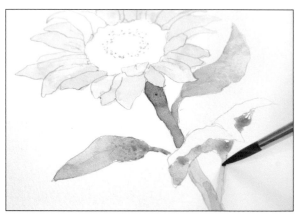

7. 為了使畫作看起來更生動，盡量不要重複所用的技法，因此對於第二片葉子不使用小紙巾，隨興的塗抹幾筆使顏料暈開，色調也可以稍微變換，只要能遵循統一的色階即可。

8. 為莖和第三片葉子背面的暗面上色，而葉子的正面暫且不用上色。

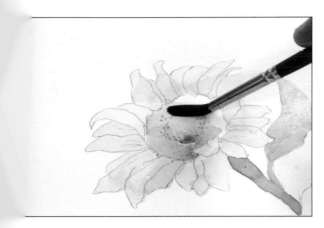

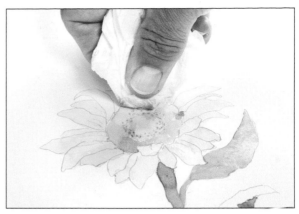

9. 在等莖和葉子乾燥時先為花蕊上色。向日葵的花蕊有非常豐富的色調，同時又有光照的部分，花蕊適合用重疊法逐步地把顏色複雜化，從淡淡的透明棕色開始均勻的為花蕊上色。

10. 向日葵的花蕊有突起的形狀，因此它將以不同的方式被照亮，現在要凸顯被照亮比較多的部分，要用小紙巾吸取部分顏料。

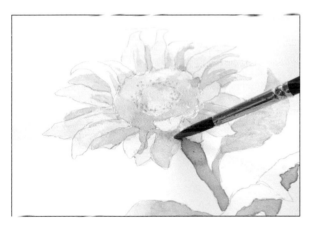

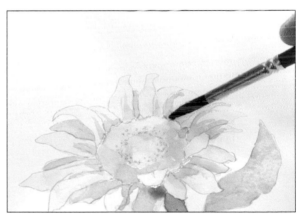

11. 進行下一步前要先讓花蕊稍為乾燥，以防顏料在不經意碰觸時漫流開。全乾後可以大膽的為花瓣加強潤色，用比較深的黃色塗刷所有在暗面中的花瓣，也要勾勒出花瓣之間的輪廓，為了要凸顯出單獨的花瓣或是要它們彼此區隔，只要從花蕊往邊緣畫幾道影子線就足夠了，切記不要畫成跟花瓣一樣長度的影子線條。

12. 在部份花瓣底部畫上比較飽和的顏色，添加些許橙色。

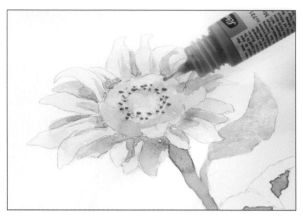

13. 當花瓣、花蕊完全乾透後，就可以塗上留白膠了。在花蕊上塗些小圓點排成花環的樣子，這是花蕊上層而且較被照亮的部分，用留白膠標記出明亮點，在著手進行細節前要等留白膠完全乾透。

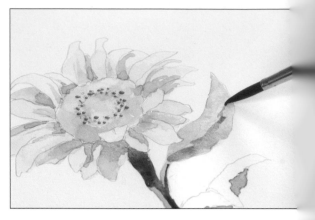

14. 回到莖和葉子。莖的上方在影子中，需塗上一層比較深的綠色，要從大片、整體的影子逐漸走向沿著莖暗面的線條。在半片葉子上畫出輕柔的暗面，將葉子沿著中心軸分隔成兩半，一部分塗畫與莖一樣的顏色，但色層要更薄一些。

15. 莖的低層部分和下層葉子顏色比較淡，花的影子較少在葉子上，也就是說暗面部分的色調比較淡，仔細用筆尖畫莖上的影子，葉子的背面也要有比較飽和的影子，畫的方向要從葉子上方邊緣開始，以表現出立體感。

16. 最後一片葉子也要在顏色上多樣化，在葉子底部補充色調並用乾淨的溼筆暈染開邊緣。

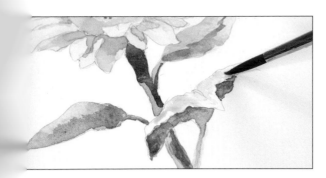

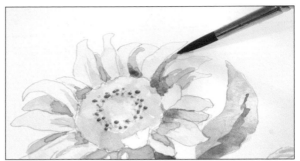

17. 底層葉子的頂部是最明亮的，並具有來自向日葵的反光，對於此細節適合用嬌嫩的淺黃綠色從中間往葉子邊緣的方向輕輕塗畫幾筆顏料。

18. 花朵的所有部分都有光點和反光，根據這一點就要調出各種色調，為了畫向日葵花瓣上的影子，要選擇和花蕊相似的棕色，影子停留在花瓣的下方也在小小摺痕裡，用細筆觸畫出這些摺痕。

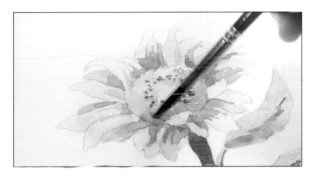

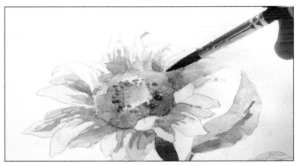

19. 繼續處理花蕊。要把花蕊的顏色複雜化並同時修飾體積跟形狀，在暗面的半圓形處要用棕橘色的色調畫。

20. 將畫花蕊的褐色為剩餘在暗面中的花瓣潤色，不要太過於暗也不應該過多，有暗面的地方就必須非常小心。

21. 花瓣具體而言已經畫好了，只剩下補添太陽的光輝，刷幾筆橙色就能讓整幅畫活躍起來，但是不要過多這只是一種手段！

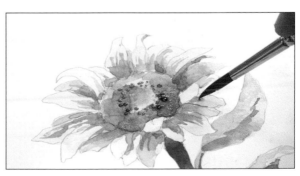

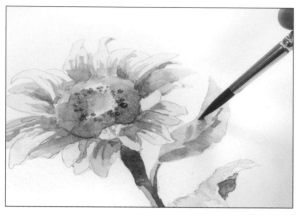

22. 按照作畫的方法，應該要由花朵的一部分轉到另一部份，這麼做是為了要所有進度都在同一個階段方便處理顏色，但在這種情況下葉子會缺少來自向日葵花瓣的黃色亮點，需在葉子的亮面部分畫上一層輕柔透明的黃色色調。

23. 為了要讓處在非常複雜角度的下層葉子看起來更立體些，必須要再稍微強調暗面，用細筆畫上葉子下方葉柄上的暗面，視覺上葉子立即就跟莖分隔開來，還要在葉子底部與莖連接的地方再畫一些暗面。

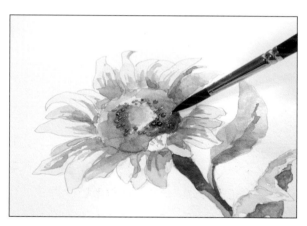

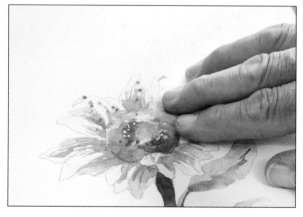

24. 花蕊的最後修飾。再一次用重疊法為最暗的部分上色，褐色可以調得更冷及微帶綠色，任意塗刷使顏料微微暈開，再用幾滴黃色提高花蕊的鮮明度，讓顏料稍微混合後並暈開，讓色彩間的渲染流動呈現出所期望的色調，若不成功就用棉花棒或小紙巾吸取多餘的顏料，最後等顏料完全乾燥。

25. 最後一個步驟，只剩下去除留白膠後畫作就完成了，可以用手搓或用豬皮膠小心地去除。

後記

又了結尾，您會問：「那接下來是什麼？」現在重要的是不要停下來！尋找新的顏色組合、不尋常形狀的花，把構圖複雜化後再不斷的嘗試、嘗試！現在已經學會許多不同的方法和技巧，可以輕易地畫任何花束。在戶外畫花即便是小素描或寫生都有助於訓練眼睛和手，且不要忘了水彩畫的輕盈和透明度！

一同期待下個系列－風景篇。

瓦萊里奧‧利布拉拉托
塔琪安娜‧拉波切娃

圖稿

可利用這些圖稿描繪畫作的鉛筆稿

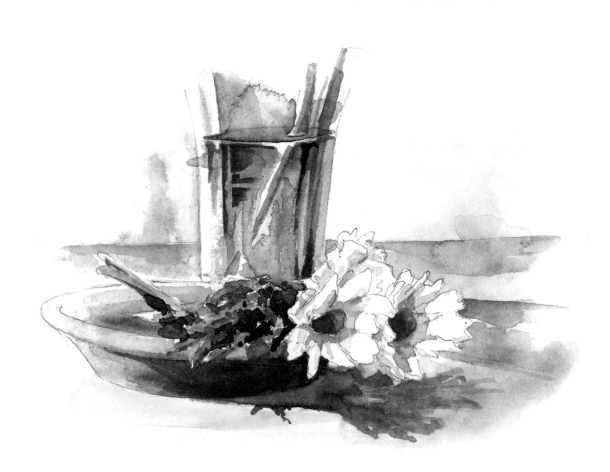

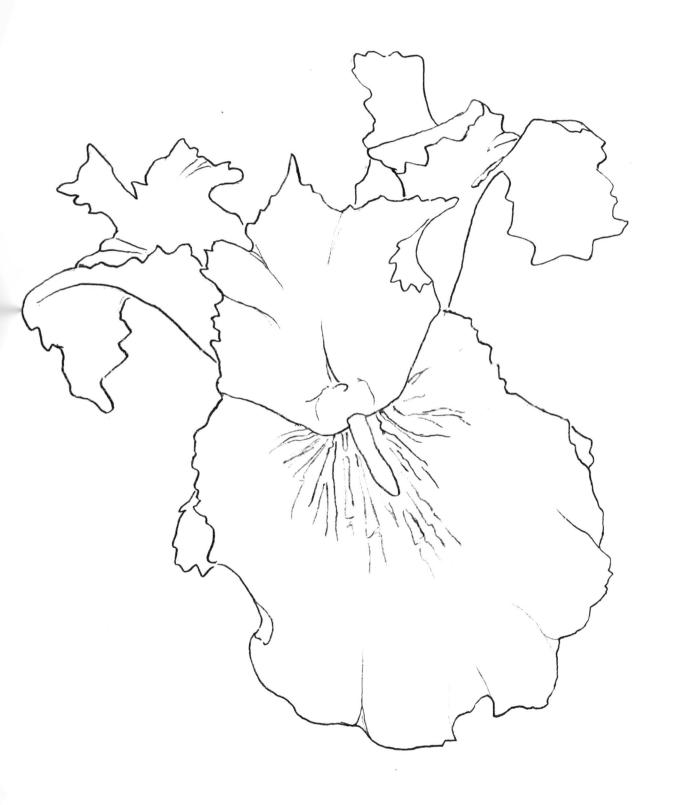

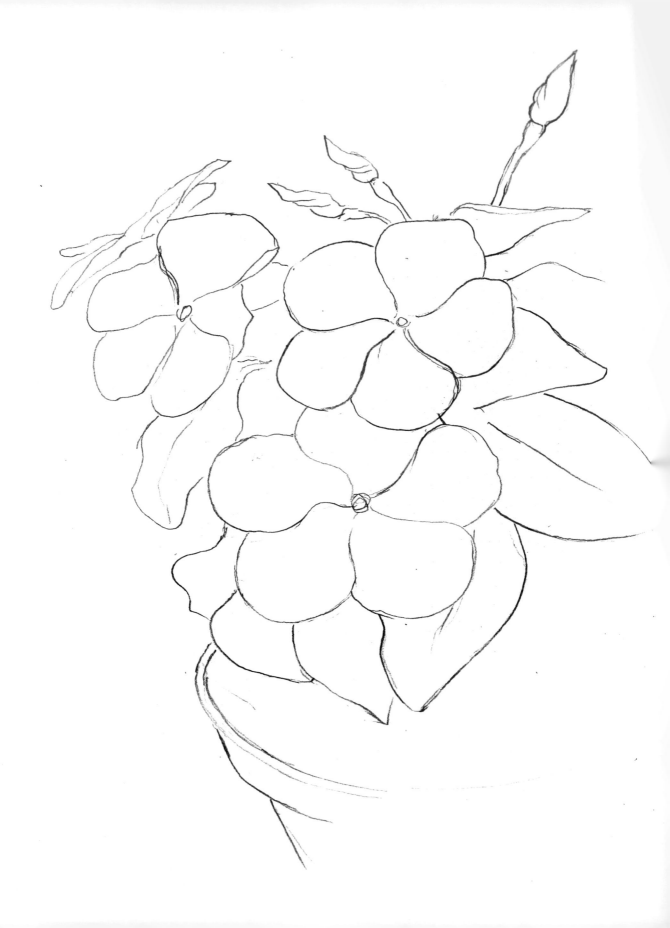

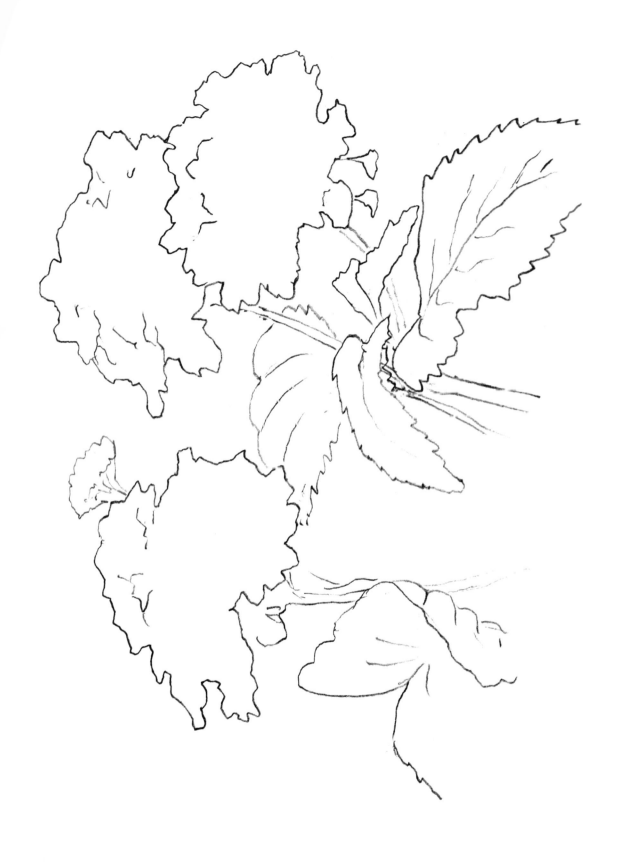

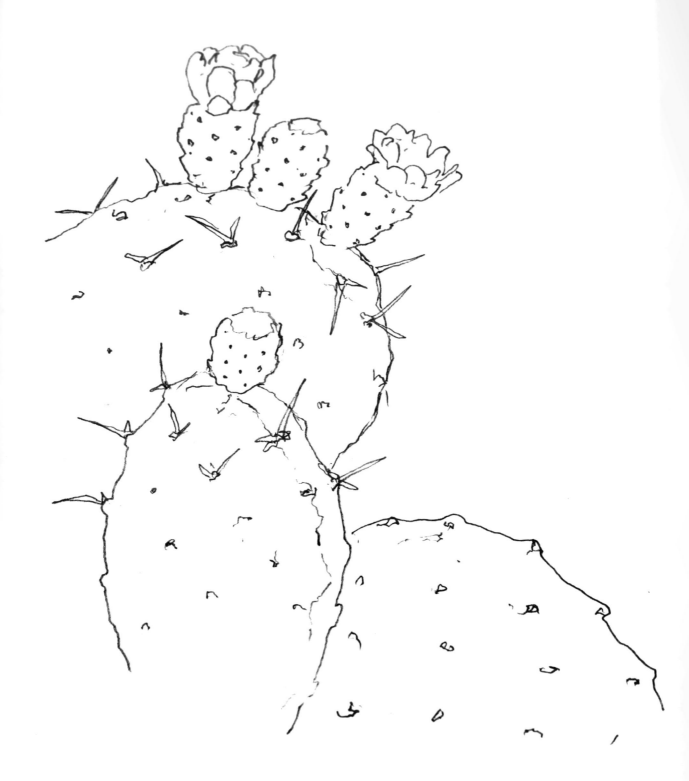

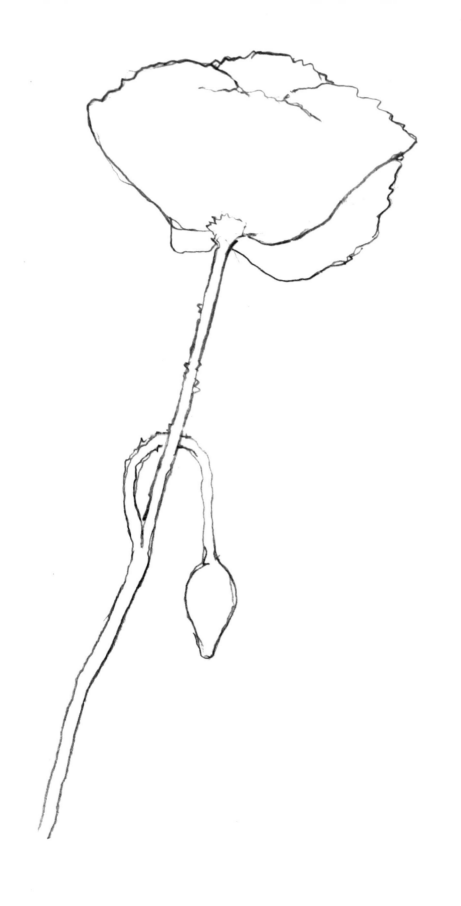

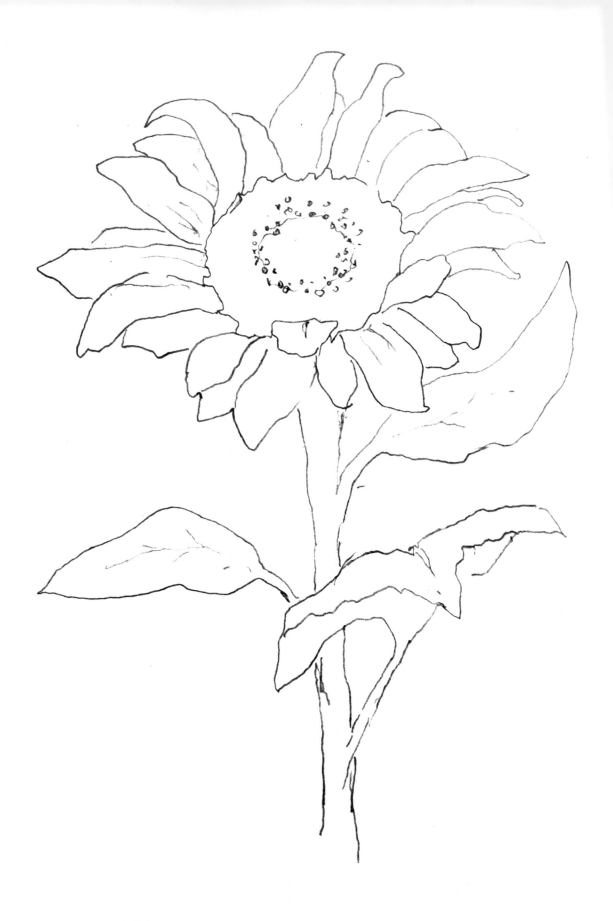

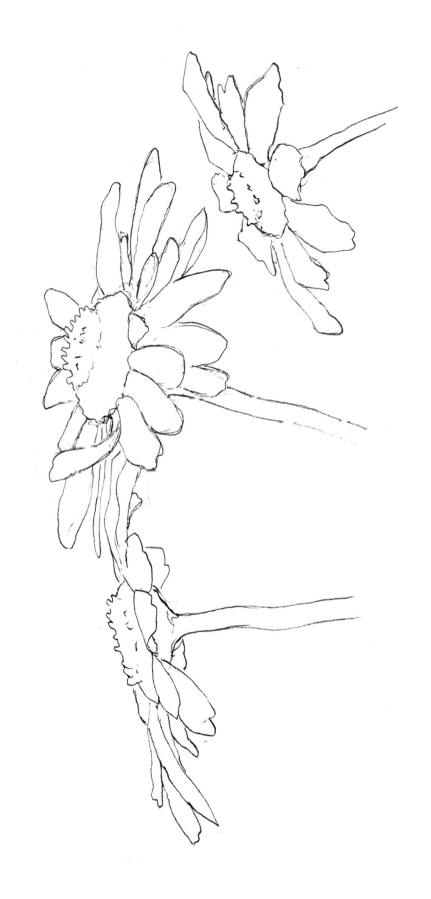

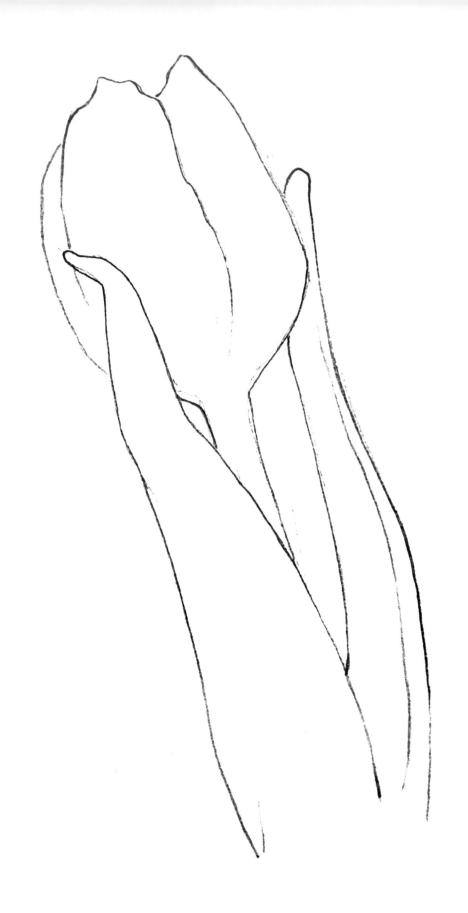